百年爛漫

五〇俊二、ＹＡＹＡ、陳小雅 繪

漫畫與臺灣美術的相遇

目次

館長序

國美館作為臺灣藝術推動核心，如何落實跨域結盟的理念於展演活動、文創商品與教育推廣之中，開拓更多元的藝術管道是館內近年不斷努力的目標。本次出版《百年爛漫：漫畫與臺灣美術的相遇》即是基於前述並實質串聯各項領域而集成，希冀借用文字兼具圖像特色的漫畫，以平易近人的語言透過講述臺美史與藝術職人的心境，深入淺出國美館研究、展示、典藏與教育的功能，引發不分年齡層探索博物館與臺灣美術的興趣。

為使觀者有系統地閱讀，本次漫畫分為三個篇章，邀請三位漫畫家創建虛構主角以不同角度切入故事，從創作追索、典藏修復至藏家與藝術家的友誼，每篇以國美館典藏的重要作品為發展核心，帶出臺灣美術史上重量級藝術家林之助、林玉山及李梅樹的創作初心。從第一篇美術系學生捲入異時空流轉，見證林之助創作重要古物〈朝涼〉一作，引發個人探索創作的心之所向；第二篇修復師於修復林玉山〈畫父親肖像〉的過程回憶兒時，並呈現修復專業細節及館內難得公開的修復室場景；第三篇許鴻源博士的努力不懈，使不販售作品的李梅樹為其夫妻繪製肖像畫，也為日後捐贈藏品予國美館的盛大美事畫下伏筆。此三篇故事細緻地交代出國美館底

蘊，更濃縮著臺灣美術史。

此次從臺灣美術史研究、重要典藏作品與推廣藝術教育理念，乃至於藝術家、修復師以及收藏家的日常，從裡至外的過程緊密連結各方專家，攜手引領國人一同與臺灣美術相遇。文末更要感謝藝術家家屬以及所有相關人士的致力貢獻，落實國美館跨域結盟的理念價值，共創佳話。

國立臺灣美術館

館長

從「藝域漫遊」開始的臺灣美術史再書寫：
以林之助、林玉山、順天美術館為例

/ 羅禾淋

國立臺南藝術大學動畫藝術與影像美學
研究所助理教授、藝術家、策展人

為何臺灣美術史要漫畫化？這個提問可以追溯到國中小的美術教育。過去因為教材的因素，國中小的美術教育內容偏重歐陸的西洋美術史，對臺灣本土的美術史較無太多著墨，由此可知教育的源頭在於「教材普及」的必要；欲達到普及的目的，又必須具有有多元性，因此「漫畫化」臺灣美術史教育來說是勢在必行的一個選項。

有鑑於此，本計畫以漫畫的形式介紹國美館的館藏，以及這些的名畫館藏影響臺灣美術史的重大意義，並善用漫畫的可親近性，引領讀者輕鬆自在地鑑賞國寶。「藝域漫遊」將藝術領域的廣度呈現出來，讓漫畫成為一種媒介，進行遊戲般的書寫與組合；在歷史研究的精確度上，提供漫畫家可以天馬行空的「空間」，並透過漫畫家與館藏研究員的會面討論，共同開啟館藏作品更豐富的敘事可能性。

歷史文本在傳播的廣度上有一定的侷限，在資訊爆炸的年代，人們習於大量聲光的刺激，史

料的文本若沒有一定的彈性，便很難進入一般大眾的記憶裡，也無法對其文本產生共鳴。若能透過史料故事化，譬如七分真實三分虛構，便可讓讀者回味與印象深刻的敘事，這也是此計畫最重要的核心精神。

因此，在典藏品選件與故事組成方面，本書特別挑選林之助、林玉山、順天美術館三個文本，分別對應於藝術教育、藝術修復、藝術價值，清楚地盤點藝術環境的重要命題，再進行其故事的重新編寫，漫畫家成了另一個創作者，重新創造一個關於這些畫作的故事，漫畫因而成為讀者與畫作之間的橋梁，讀者也可藉此打破史料閱讀上的艱澀。

漫畫與美術史再取樣

漫畫的起源也是美術史的一環，當人類習慣用文字刻印腦海中栩栩如生的畫面時，圖像畫或連環圖在古文明社會便具有重要歷史記錄的功能。然而，隨著歷史的演變，漫畫成為通俗文化之一，與繪畫的神聖化區隔開來，而成為精緻藝術，是教會或貴族才有資格擁有的藝術品，而且所繪之物多半與宗教有關，以致漫畫與繪畫無法產生交集。

直到大眾媒體盛行，漫畫成為強勢的傳播媒介，加上網路文化的興起，漫畫因此成為新的藝術形式，為藝術領域所接受。透過漫畫對美術史的再取樣，可視為對原作繪畫的「致敬」，也

可見到漫畫家對原作繪畫的閱讀與熱愛，這可讓讀者在閱讀漫畫時對漫畫產生共鳴，進而透過漫畫對原作產生感動。

在面對無文無字的畫紙，若沒有背景故事的加持，要憑空想像出電影般的情節幾乎是不可能的。賞畫時，一般大眾總是對眼前這些沉默、富含意義的藝術品充滿猜想，但多半情況是這些疑惑若未當下得解，往往會如同過眼雲煙，逐漸淡忘。然而，透過漫畫對畫作的時空背景與意義再次進行詮釋，可以讓人更深刻地瞭解畫中的意涵。透過漫畫的敘事與文本，可以將繪畫的形式、歷史的定位，取樣後再次呈現出來。

典藏的畫作在歷史典故上有其重要的背景，因此被收進臺灣美術史的研究討論中，而故事性是這些典藏品有著重要意義的證明，不具有故事性的畫作就像沒有調味的菜餚，再高級的食材也是平淡無味。

雖然本書中的故事無法代表一位畫家的一生，也無法代表這些畫作真實的時空背景，但透過取樣，可以帶出畫中想呈現給大眾的精神：〈林之助篇〉是談論思念之美與創作時的自我突破，〈林玉山篇〉是談家族的記憶與修復師追尋美術之心的過程，〈順天美術館篇〉是藉由李梅樹對於不賣畫的執著，來說明順天美術館收藏的公益性。漫畫的篇幅雖無法交代整個歷史全貌，但可以透過再取樣，還原畫家在畫中所想談論的精神。

林之助篇：美術創作自我成長的隱喻

本篇在劇情中安排了一位美術系學生，透過「藝術鑑賞」這門課，穿越時空進入畫中的世界，以魔幻寫實的手法詮釋「創作」上「自我」的心境，也藉由劇情點出一般大眾與專業人士「看展」時觀看作品的問題：如何感知作品，不但取決於閱聽眾當下的精神狀態，也與閱聽眾的知識力息息相關。

有趣的是，在《美之國》這本美術雜誌中，藝評家藤森順三點評了林之助的〈朝涼〉：「它是一幅不足的作品。但比起其他作品，這一點卻恰恰構成其他作品所稍微欠缺的優點。因此，它會入選也是沒法子的事。」連專業的藝評也無法準確地評判優秀的作品，由此可見藝術欣賞的角度富含開放性與複雜性。若歷史知識不足，便可能無法理解畫中人物的衣著；若沒有越洋留學的經驗，也可能無法對思念未婚妻的感覺產生共鳴。這也是為何藝術作品總是帶著距離，好似飽讀詩書的人才能掌握話語權，並不能成為老百姓茶餘飯後的話題。

因此，透過漫畫即可將此作品的意境具象化，林之助遠赴日本兒玉畫塾學習時，對遠在臺灣的未婚妻深感責任重大，於是將所有的思念傾注於〈朝涼〉這幅參展作品，欲盡速功成名就、衣錦還鄉，因此這幅畫作有著藏不住愛戀又純潔的情感。

透過漫畫，有了背景故事的解說，再望向〈朝涼〉，是否能感受到思念戀慕的氛圍？在這溫

暖的故事裡讀畫，一團藍色的煙霧漸漸幻化纏繞……。對你而言，承諾是什麼顏色？我們常說

橘色是洋洋熱切，黃色是熱戀的酸甜，綠色是細水長流的包容，但都不是林之助對未婚妻林王

彩珠小姐的情感，相親、戀愛、成婚，這樣純粹又緩和的愛是什麼顏色？婚姻這終生承諾，是

他創作的動力和靈感，因此畫面的氛圍營造必須符合他倆的愛情狀態。

在選色上，林之助想破了頭，而且畫布高達近三尺，只能斜靠在牆上，他要爬出陽台，站在

鄰居家的屋脊上，才能觀看全貌，這在炎熱的夏天實在是種折磨。藝術創作是一條漫長又崎嶇

的道路，靈感並非時刻存在，卻又不能缺乏生活體驗。在找尋靈感的道路上，要時常豐富自己

的生活，以打開感官擷取靈光。選用熱情奔放的顏色顯得太過輕浮，一生的託付不得馬虎，最

後他決定藍色的基調，因為他在取景的小徑上，看見了盛開的藍色牽牛花牆。

靛藍色帶有些許重量，他們的關係尚未來到沉重的階段，因此他並未調深色溫，希望畫中選

用的藍色是明朗、清雅的。這思念在淡藍色的畫面裡，一點也不煽情，羊兒的距離也洽好得不

冒犯，不過於親暱，代表了他與未婚妻雖隔著一片海洋，心依然能跨越距離，緊靠著彼此。一

切欲言又止，靜靜地讓人心領神會、感同身受。漫畫透過魔幻的方式，帶出原作中特殊的時空

背景與抽象的情感描繪，讓觀眾瞭解畫中的祕密。

林玉山篇：畫作修復與修復師的成長歷程

此篇透過修復師的兒時回憶，帶出林玉山家族的歷史，也描述了「修復師」這個職業，以及修復的過程。漫畫透過倒敘法回憶的方式，在過去與現代之間不斷切換，並提及林玉山知名的創作大多是水墨與膠彩，故事中的典藏品〈畫父親肖像〉，是林玉山少見的油畫創作，由此點出對林玉山來說，油彩才能再現父親的神韻，透過漫畫劇情的鋪陳，讓這幅畫貫穿整個劇情。

值得一提的是，在劇情中修復師小時候巧遇畫作損壞的事件，畫作掉下來後「摔成兩半」，多年後成為修復師最大的修復難關。這個事件也帶出當時的時空背景，包括空襲、當時畫作保存知識的不足……，透過回憶來呈現過去與現代環境之不同。並加入大量的修復知識，如裂縫接合、畫作清洗等，這些不是眾所周知的修復知識，透過漫畫的敘事，一般大眾可以初步了解修復師的工作內容。

劇情後段描述修復師熱愛繪畫，從他小時候對於畫作的臨摹塗鴉，家人與修復師兒時在繪畫與課業上的衝突，到修復師兒時與林玉山的互動等，都間接說明在其時代背景下，一般家庭對於子女學畫的排斥，也點出修復師因為林玉山而瞭解學畫的含義。一般讀者可以透過修復師小時候的故事，得知修復師與林玉山都非常熱愛繪畫，修復師更是被林玉山提點，才成為現在的修復師，其心境上的轉變與成長。對修復師而言，〈畫父親肖像〉不只是一幅畫，修復師臨摹

的那幅畫，也是修復師兒時的記憶與成長的朋友，以倒敘來述說畫作與其兒時記憶，可以完整呈現修復師心境上的成長與轉換。當讀者看完漫畫，再觀看〈畫父親肖像〉，不但能瞭解林玉山對父親的思念，也能瞭解此畫是經過修復的過程，而完整呈現在世人面前，因此增加了觀眾在觀看上面的深度。

順天美術館篇：收藏家與藝術家的關係

本篇劇情以畫家李梅樹與收藏家許鴻源之間的互動為主軸，帶出「收藏家」此一並非職業的特殊身分，而收藏家也貫穿了整個漫畫劇情的重點：收藏家是什麼？收藏這些畫作又是為了什麼？透過漫畫帶出「收藏家」對於美術史建構的重要性。雖然故事的主軸並非李梅樹而是許鴻源這位收藏家，但漫畫家運用了雙主角的方式來進行劇情上的安排。

整體節奏輕快，不拖泥帶水，透過李梅樹不賣畫的堅持與固執，點出藝術品雖有價，但創作者不應該只追求那個資本的結構，而許鴻源以真誠慢慢地感動了李梅樹，漫畫家將兩者間一來一往的互動詮釋得非常生動，包括李梅樹心境上的轉變，從趕人離開到委婉回絕，而許鴻源也從企圖收藏，轉變成關心李梅樹身體健康，兩者心態的轉變也說明了藝術家與收藏家之間微妙的關係。對藝術家而言，收藏家既是伯樂也是知己，但又擔心收藏家欣賞的並非自己，而是畫

作在市場上的價值，兩者之間的互動呈現了這種矛盾的心情。

後來，李梅樹在不破壞堅持不賣畫的原則下，因為被許鴻源感動而畫了此篇漫畫中重要的畫作〈許鴻源夫婦像〉，而且重畫多次後才完成畫作，由此可見李梅樹與許鴻源因緣下的友情，以及彼此的欣賞。當李梅樹得知許鴻源到處收藏畫作，並非為了市場的行情，與自己的理念相同，在堅持不賣畫的原則下，又希望能實現許鴻源的願望，於是為許鴻源夫婦畫一幅肖像畫，讓許鴻源實現收藏李梅樹畫作的心願。

最後，故事帶出許鴻源早就計畫在未來將其收藏捐給臺灣、再次建立臺灣美術史的願景，也就是二○一九年順天美術館把收藏捐給國立臺灣美術館的前因後果。漫畫的安排與橋段，除了說明收藏家在美術史上的貢獻，也說明了順天美術館對於縫補臺灣美術史的背後原因，而且以完整的故事脈絡來敘述將藏家與藝術家的關係。透過漫畫，讀者可以瞭解那個時代臺灣美術的部分面貌，以及順天美術館珍貴收藏品的時代意義。

以漫畫書寫一個世代的美術史

歷史漫畫化，最大的問題在於虛構與史料間分寸的拿捏。歷史是生硬嚴肅的，漫畫卻是輕鬆有趣的，如同天枰的兩端，是二元對立的存在，如何拿捏並進行漫畫的改編，此計畫是最好的

案例，而且三部作品的敘事方式是「虛構」、「虛構與史料並行」、「史料」三種風格。

〈林之助篇〉以魔幻的手法進入畫家作畫時的時空背景，超現實是漫畫的敘事方式，可知本篇大都是虛構，只有少許背景史料，透過這種敘事方式完整交代了林之助繪畫時的心境轉換。

〈林玉山篇〉則以虛構史料並行的方式來鋪陳整個敘事，修復師小時候是否真的住在林家並不重要，畫作如何損壞與如何修復，才是重要的核心。虛構和史料並行之下，在劇情中第一人稱觀點的敘事風格，可以真實地讓讀者知道畫作修復的狀況。最後的〈順天美術館篇〉以史料建構敘事，此畫創作的過程，以及順天捐回作品的結果，讓整個敘述方式非常真實，讀者可以快速地感受到時代性。然而，為了敘事結構的完整，在劇情節奏上不免有虛構和省略，讓漫畫可以更容易被閱讀。這三篇漫畫在虛構與史料上有著三種比例，說明了「漫畫」作為載體，在書寫史料上的彈性，可以依據劇情需求而調整。

臺灣美術史有豐富的故事與文本，在目前美術教育欠缺本土化題材的情況下，漫畫可以打破年齡層的限制，廣泛地成為容易閱讀的文本，讓一般大眾產生興趣，並深入瞭解，這是漫畫最大的優勢。在國美館眾多館藏中，還有許多待挖掘的故事與記憶，本計畫足以成為最好的示範案例。透過漫畫再次取樣美術史中的國家記憶，在未來漫畫將成為美術史料軟性化最好的工具，也可透過漫畫，而成為文本轉譯成電視劇、電影、舞台劇等的一個媒介，大眾得以藉此了解臺灣近代美術史，以及這些館藏作品背後的故事與意義。

林之助 篇

通往異時空的天文台

／五〇俊二

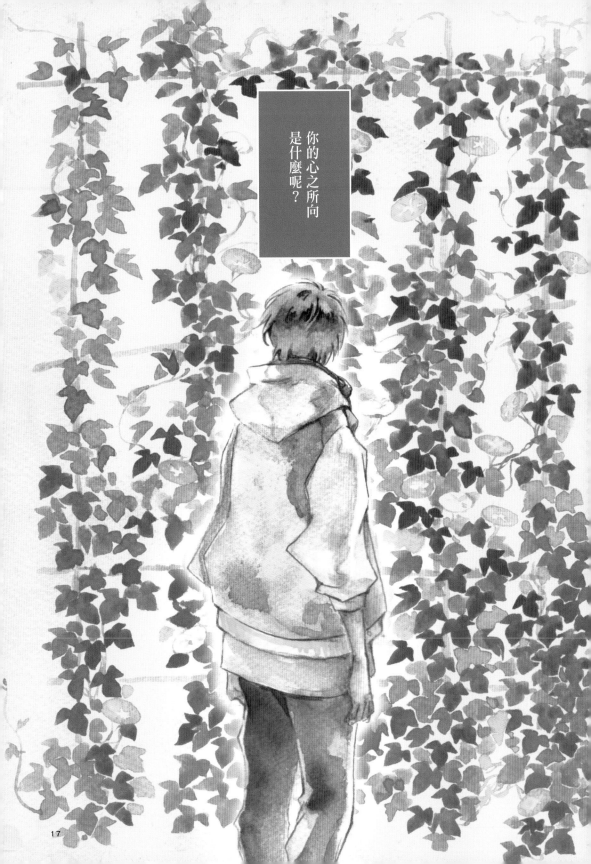

你的心之所向
是什麼呢？

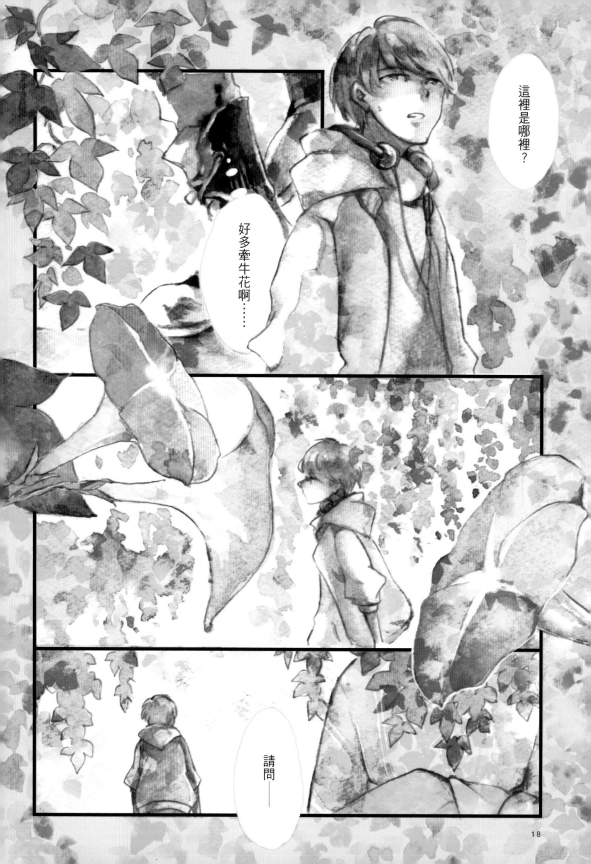

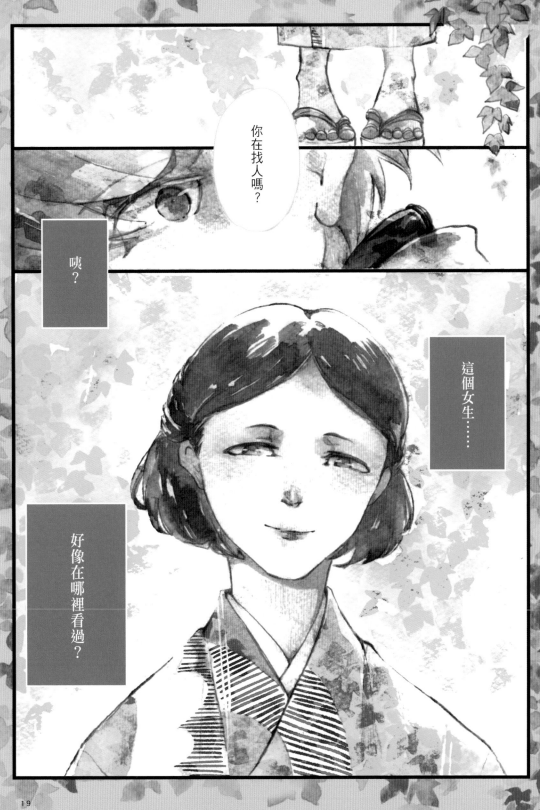

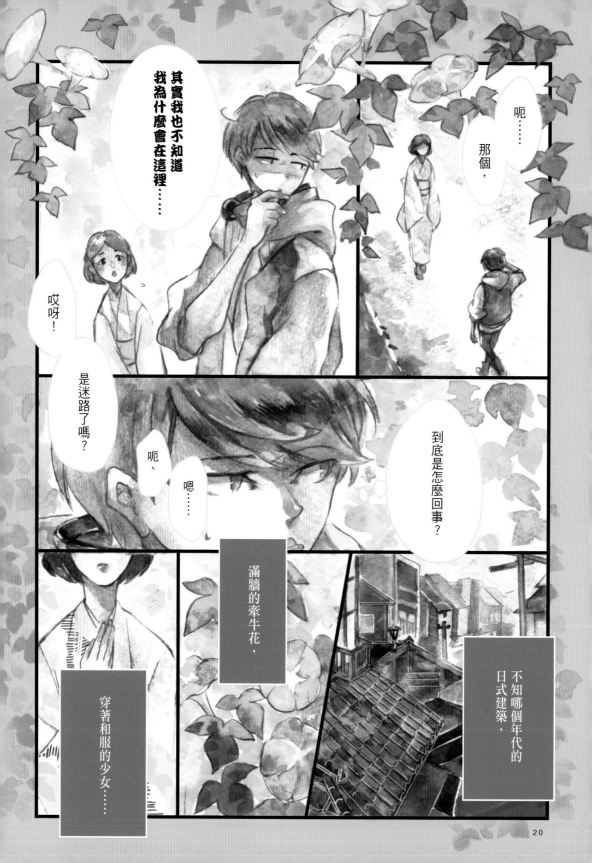

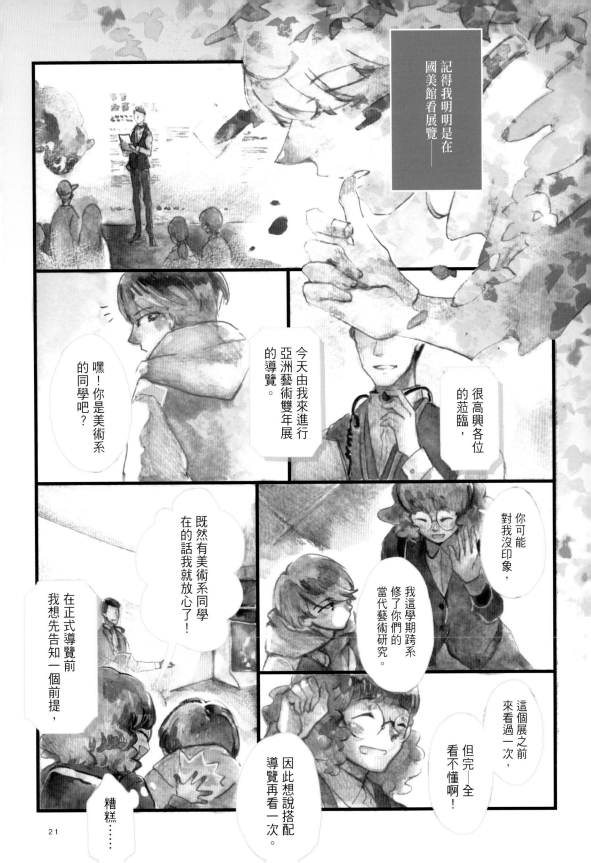

記得我明明是在國美館看展覽——

嘿！你是美術系的同學吧？

今天由我來進行亞洲藝術雙年展的導覽。

很高興各位的蒞臨，

你可能對我沒印象，

我這學期跨系修了你們的當代藝術研究。

既然有美術系同學在的話我就放心了！

在正式導覽前我想先告知一個前提，

這個展之前來看過一次，

但完——全看不懂啊！

因此想說搭配導覽再看一次。

糟糕……

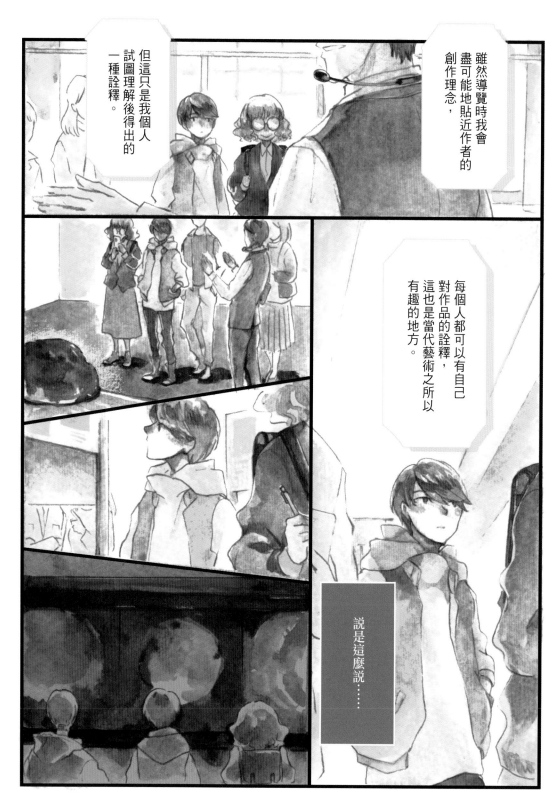

雖然導覽時我會盡可能地貼近作者的創作理念，

但這只是我個人試圖理解後得出的一種詮釋。

每個人都可以有自己對作品的詮釋，這也是當代藝術之所以有趣的地方。

說是這麼說⋯⋯

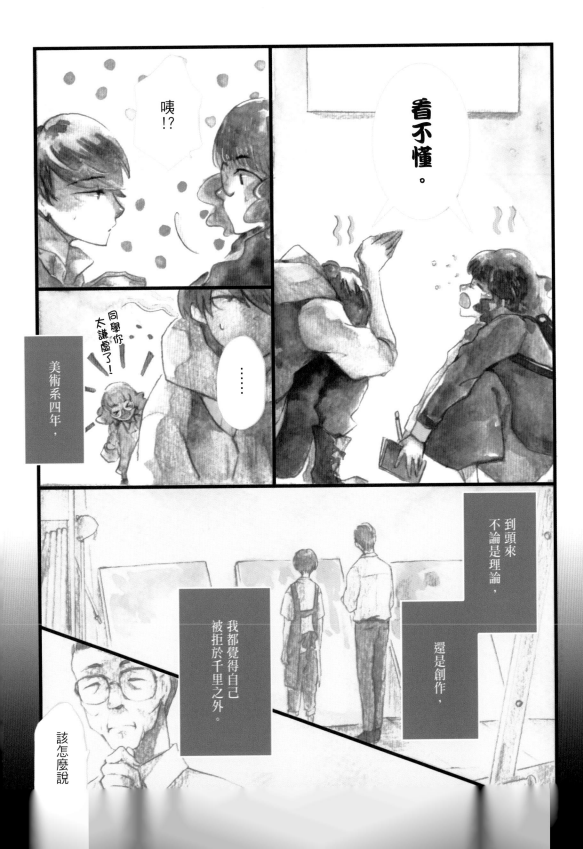

於此同時像是約好似的——

比起在課堂上當眾被說畫得不好，這個問題更加讓我晴天霹靂。

咦？

欸，分手吧！

……怎麼了？

沒啊！

就覺得分手好像也沒差。

來自交往對象的分手訊息。

原本想說你學美術的應該是個滿有趣的人 XD

但看起來你心裡一直都沒有什麼在意的事吧？

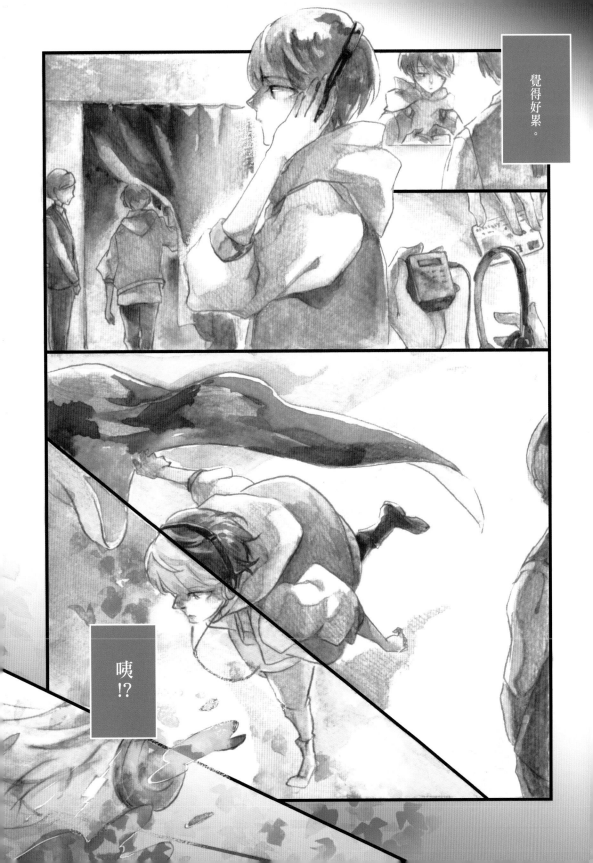

覺得好累。

咦!?

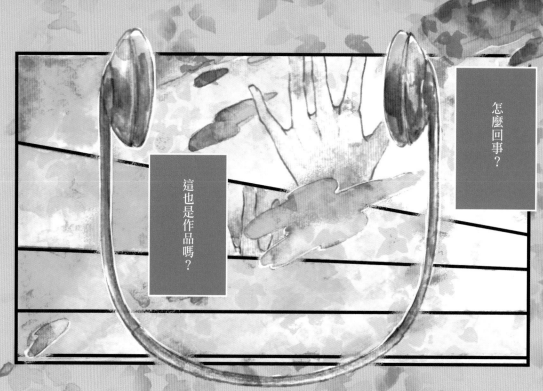

怎麼回事？

這也是作品嗎？

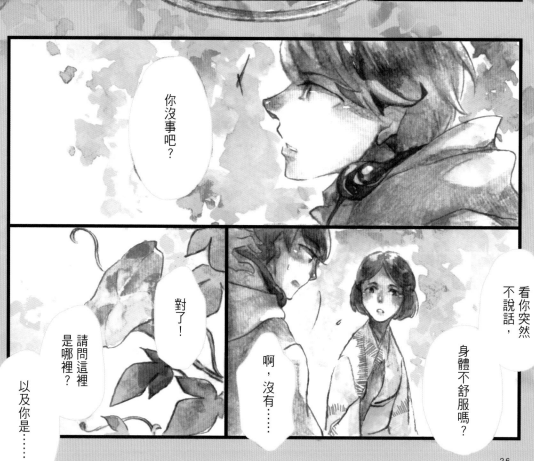

你沒事吧？

看你突然不說話，身體不舒服嗎？

對了！請問這裡是哪裡？

以及你是……

啊，沒有……

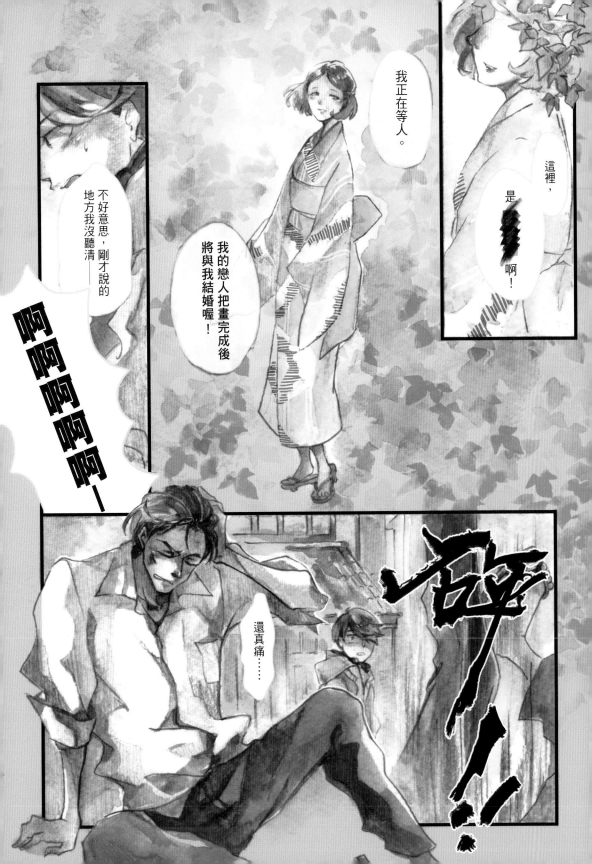

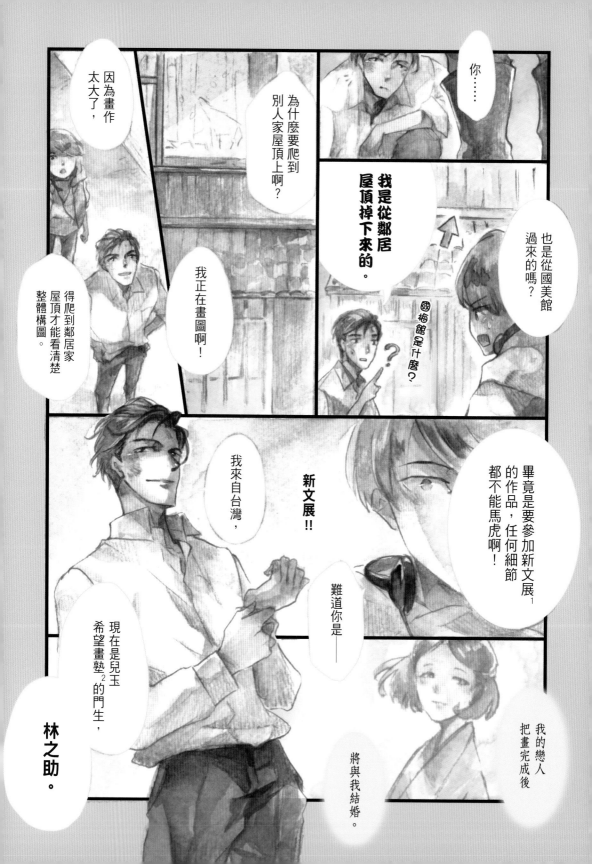

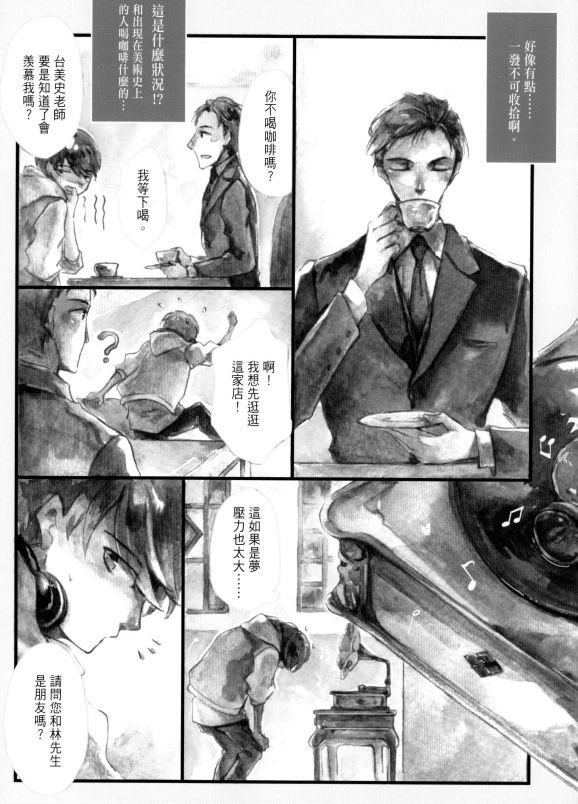

好像有點……
一發不可收拾啊。

這是什麼狀況!?
和出現在美術史上的人喝咖啡什麼的……

你不喝咖啡嗎?

台美史老師要是知道了會羨慕我嗎?

我等下喝。

啊!我想先逛逛這家店!

這如果是夢壓力也太大……

請問您和林先生是朋友嗎?

32

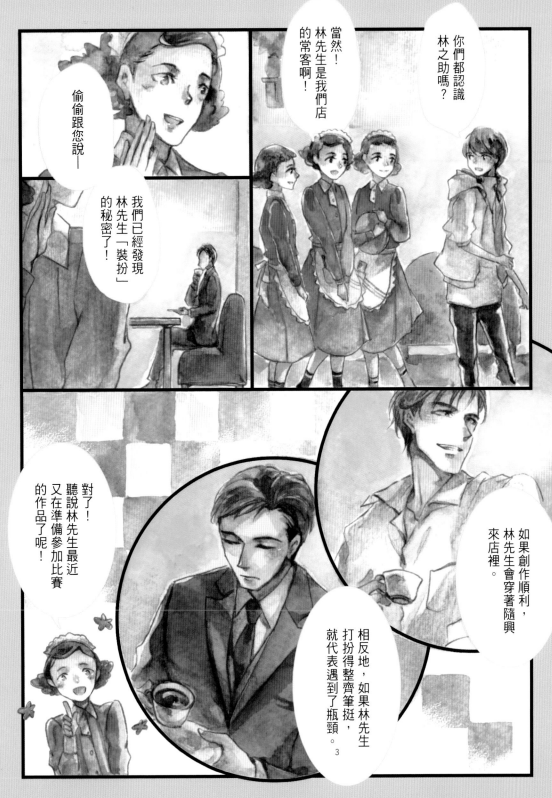

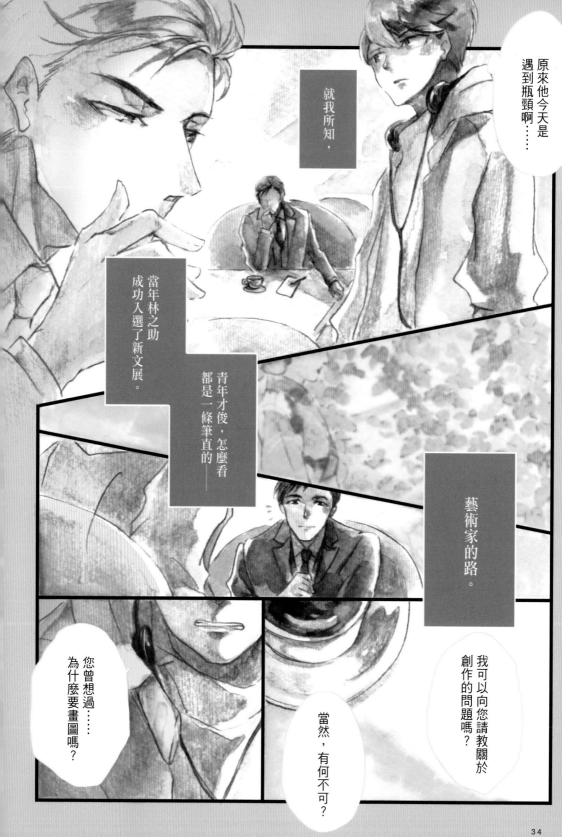

原來他今天是遇到瓶頸啊⋯⋯

就我所知，

當年林之助成功入選了新文展。

青年才俊，怎麼看都是一條筆直的——

藝術家的路。

您曾想過⋯⋯為什麼要畫圖嗎？

我可以向您請教關於創作的問題嗎？

當然，有何不可？

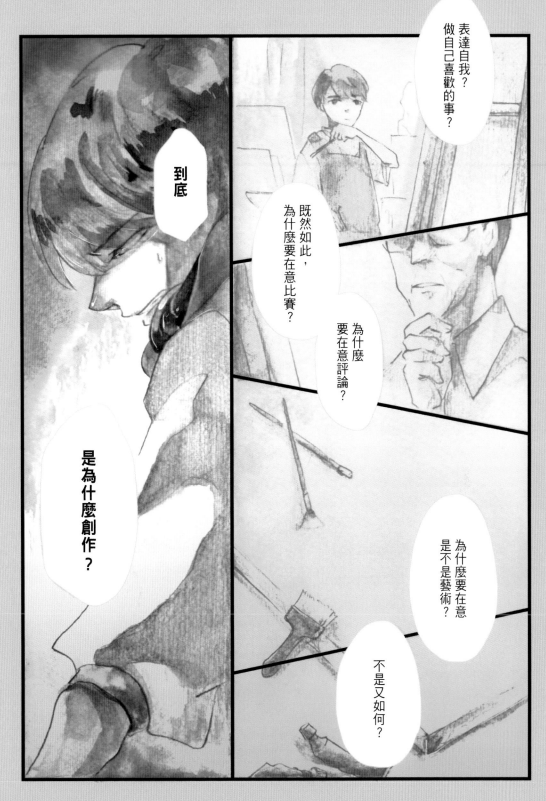

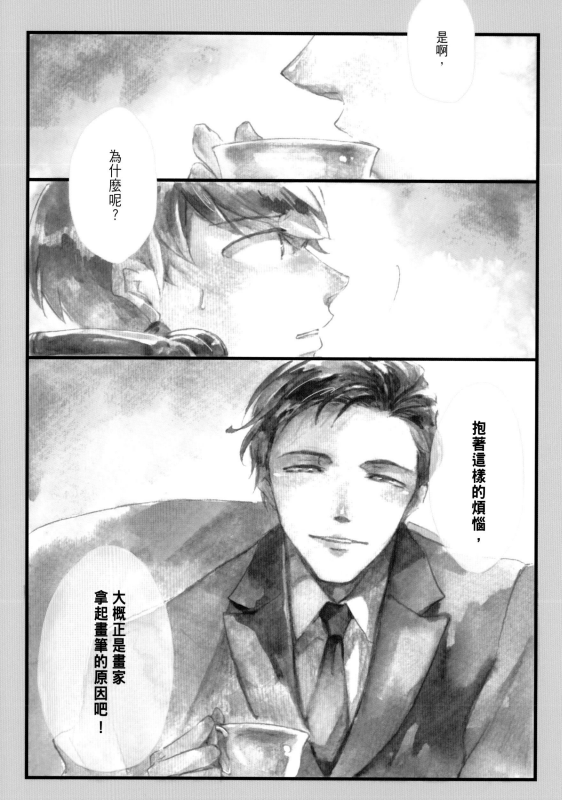

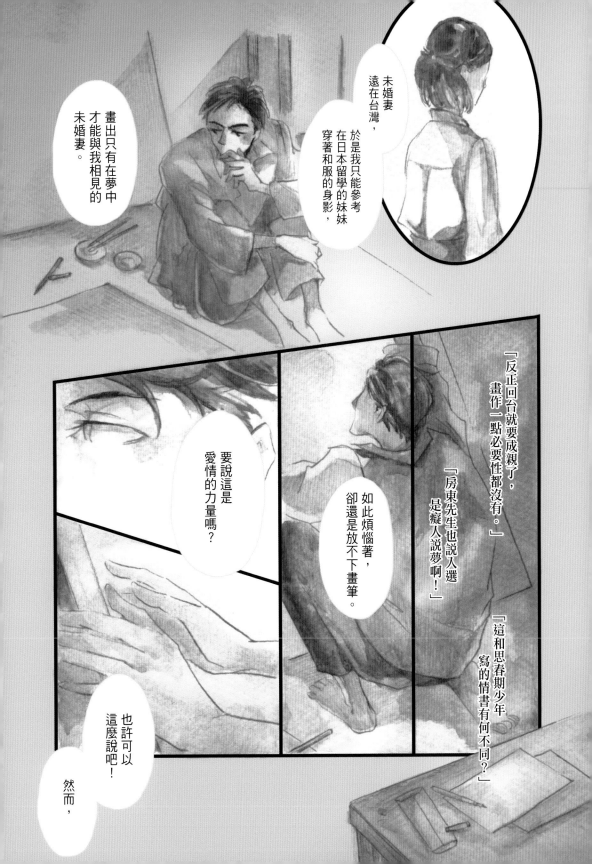

未婚妻遠在台灣，於是我只能參考在日本留學的妹妹穿著和服的身影，畫出只有在夢中才能與我相見的未婚妻。

「反正回台就要成親了，畫作一點必要性都沒有。」

「房東先生也說人選是癡人說夢啊！」

「這和思春期少年寫的情書有何不同？」

如此煩惱著，卻還是放不下畫筆。

要說這是愛情的力量嗎？

也許可以這麼說吧！

然而，

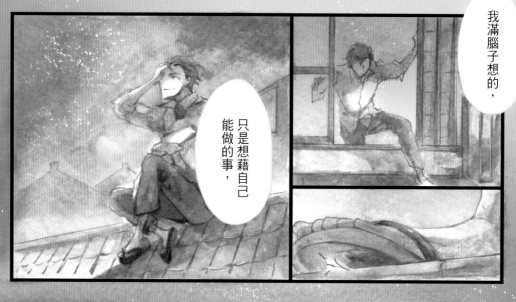

我滿腦子想的，

只是想藉自己
能做的事，

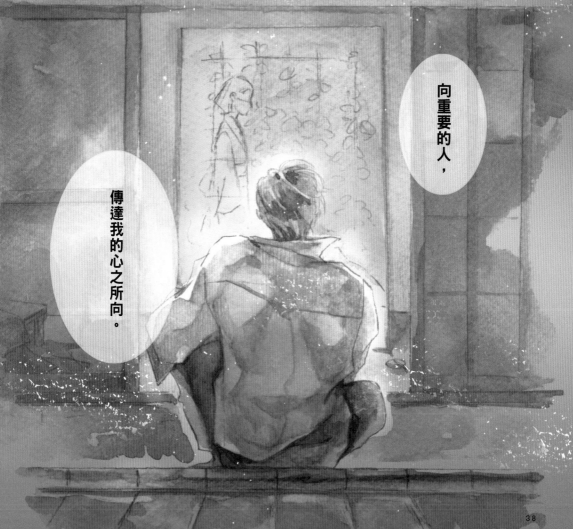

向重要的人，

傳達我的心之所向。

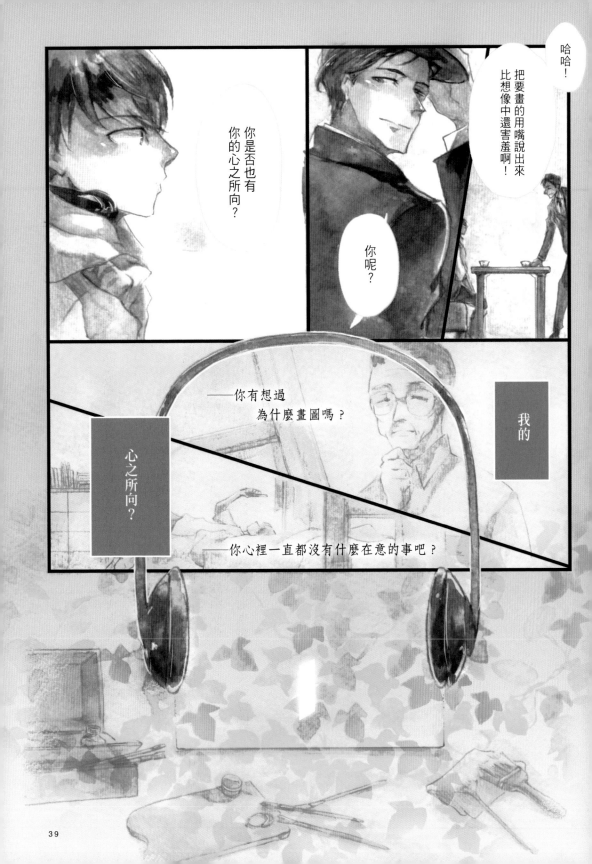

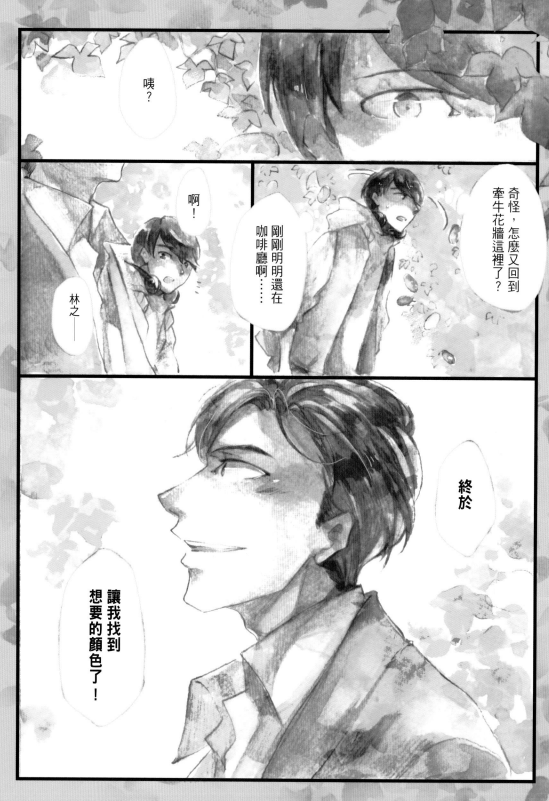

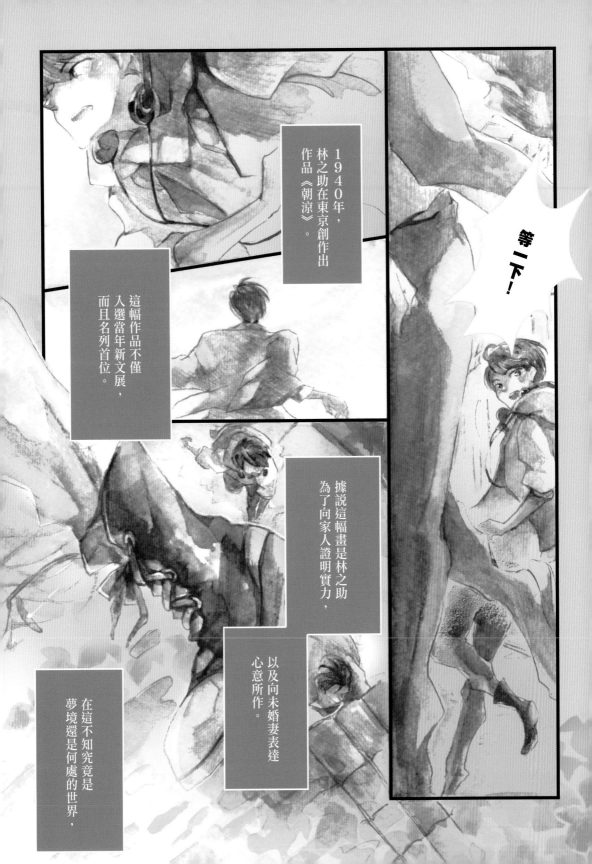

1940年，林之助在東京創作出作品《朝涼》。

這幅作品不僅入選當年新文展，而且名列首位。

等一下！

據說這幅畫是林之助為了向家人證明實力，

以及向未婚妻表達心意所作。

在這不知究竟是何處的世界，夢境還是何處的世界，

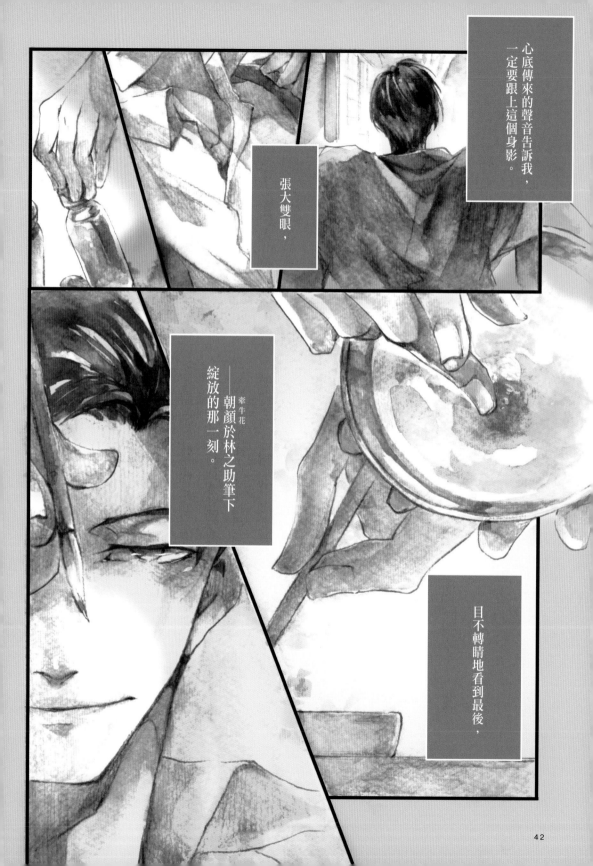

心底傳來的聲音告訴我，一定要跟上這個身影。

張大雙眼，

——朝顏於林之助筆下綻放的那一刻。

牽牛花

目不轉睛地看到最後，

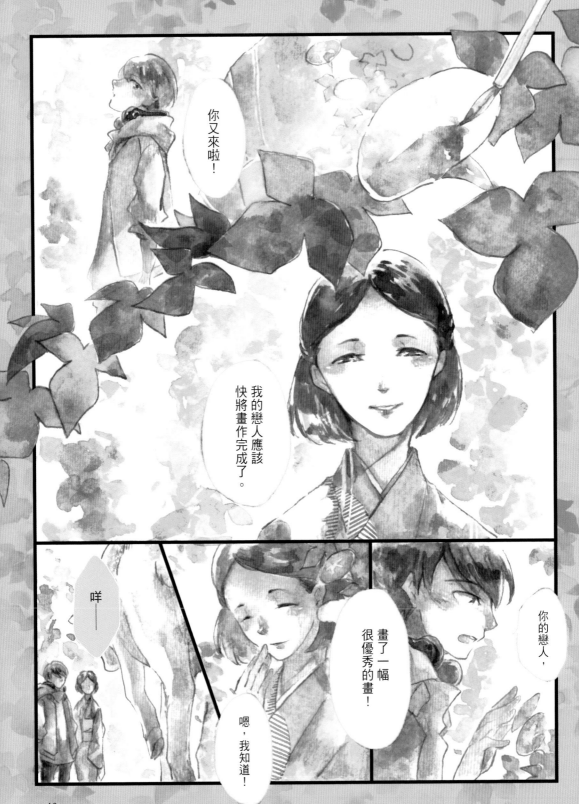

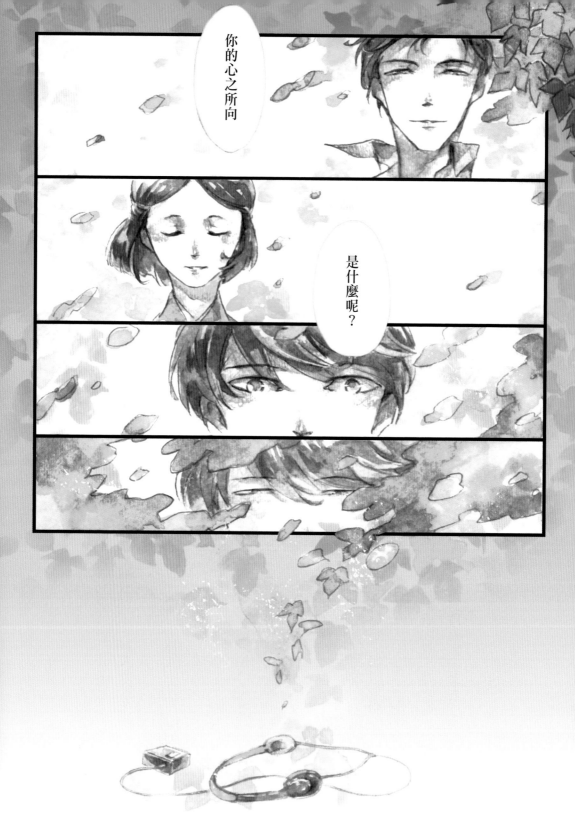

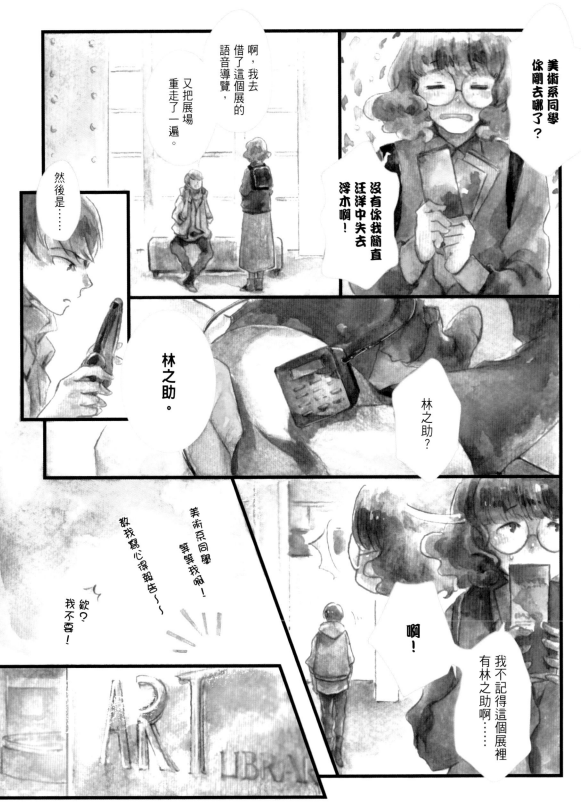

美術系同學
你剛去哪了？

啊，我去
借了這個展的
語音導覽，
又把展場
重走了一遍。

沒有你我簡直
汪洋中失去
浮木啊！

然後是⋯⋯

林之助。

林之助？

啊！

我不記得這個展裡
有林之助啊⋯⋯

美術系同學
幫幫我啊！
救我寫心得報告～

欸？
我不要！

ART LIBRARY

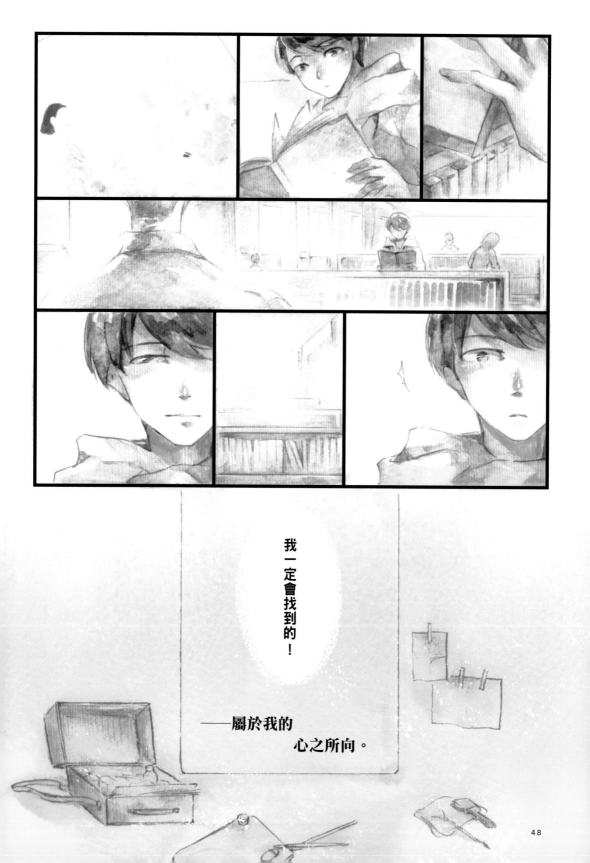

我一定會找到的！

——屬於我的
　　　心之所向。

漫畫家的話（五〇俊二）

為了課堂報告而看展覽，以及為「創作」而焦慮，對我來說已是久遠以前的事。實際前往國美館觀展取材，重新想像一個受過學院美術訓練，也受多變的當代藝術思潮衝擊，加上感情、課業等各種生活難題接踵而來的大學生，在展場裡會煩惱到什麼程度，對自己來說其實也是一場彷彿回到學生年代的穿越體驗。

本篇人物林之助，除了〈朝涼〉這件作品外，漫畫中也藏了林之助其他作品與許多取材於文獻的有趣逸話，希望透過這個虛實交錯的故事，打造「林之助版的夢遊仙境」，也希望將我所發現的「可愛的林之助」，與大家分享。

特別感謝林之助的學生，也是令人尊敬的前輩畫家曾得標老師，與他短暫而珍貴的交流。作品完成後聽聞曾老師過世，想起當時老師笑著說：「〈小閑〉裡其中一位女服務生喜歡林之助老師喔！」曾經與臺灣藝術史這麼親近，感到三生有幸。

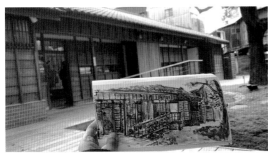

林之助紀念館，前身為林之助畫室及故居。故事中主角畫的是油畫，與林之助使用的膠彩不同，但凸顯出藝術史的啟發是跨越媒材的。

〈朝涼〉的牽牛花為本篇重要元素

林玉山篇
第三隻眼睛
／YAYA

這次的畫作相當重要，但是狀況比較多。

洪老師，真謝謝您百忙之中還願意接這次的任務。

我們覺得還是交給老師比較放心。

這就是這次的畫作——

終於到了修復的階段了呢。

對啊，沒想到前面需要這麼多行政作業。

喀喀喀

老師您之前就見過這幅畫嗎？

咦？

終於修到這張了。

是啊，所以當初我一看到資料，就心想這次一定要接。

畢竟啊，

我和它是老朋友了。

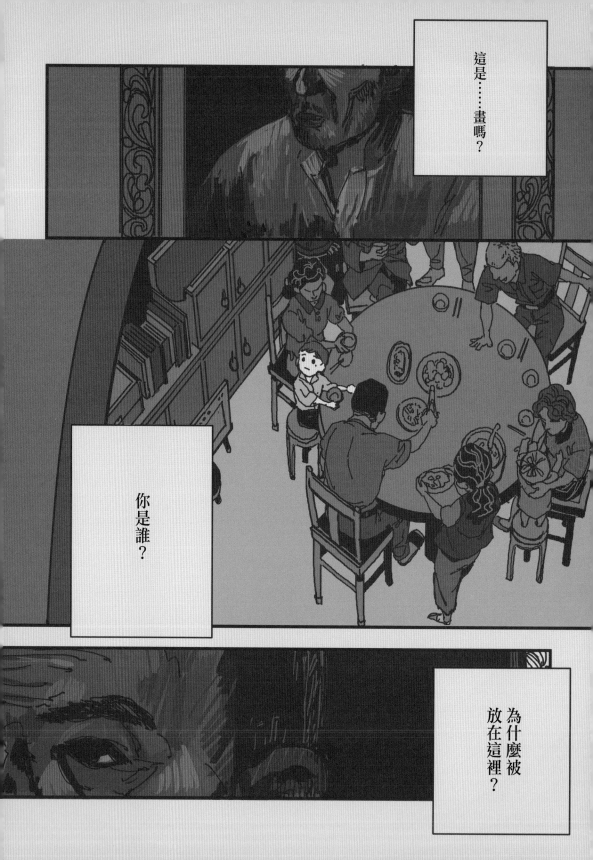

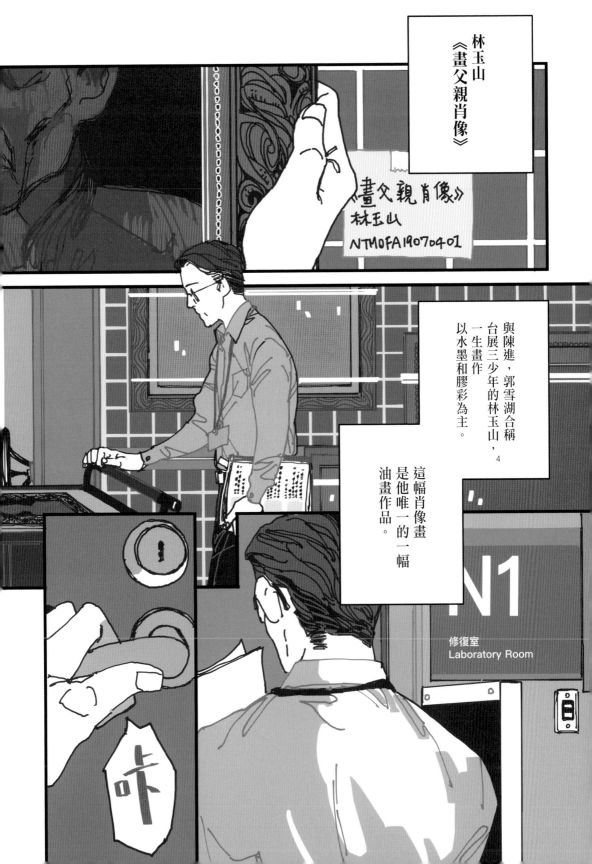

林玉山
《畫父親肖像》

《畫父親肖像》
林玉山
NTMOFA19070401

與陳進，郭雪湖合稱
台展三少年的林玉山，4
一生畫作
以水墨和膠彩為主。

這幅肖像畫
是他唯一的一幅
油畫作品。

N1

修復室
Laboratory Room

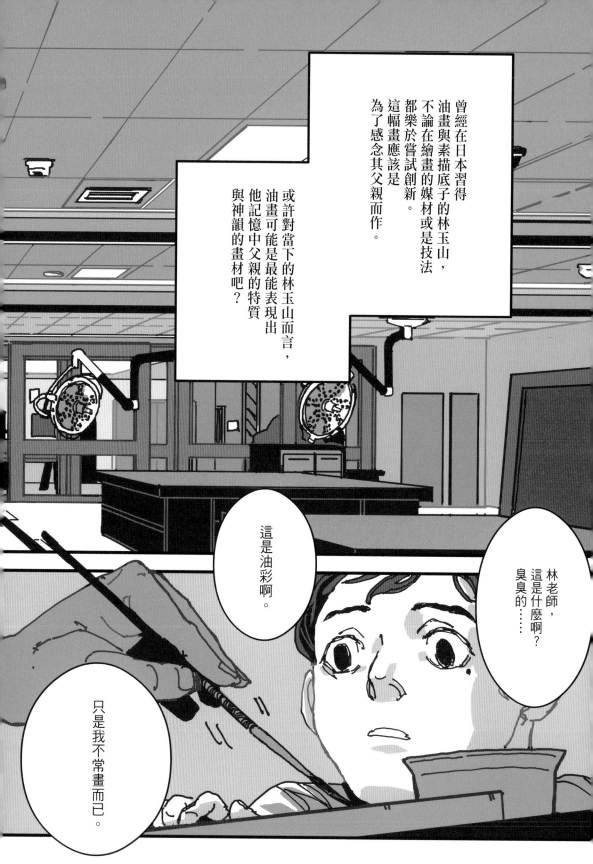

曾經在日本習得油畫與素描底子的林玉山，不論在繪畫的媒材或是技法都樂於嘗試創新。這幅畫應該是為了感念其父親而作。

或許對當下的林玉山而言，油畫可能是最能表現出他記憶中父親的特質與神韻的畫材吧？

這是油彩啊。

林老師，這是什麼啊？臭臭的……

只是我不常畫而已。

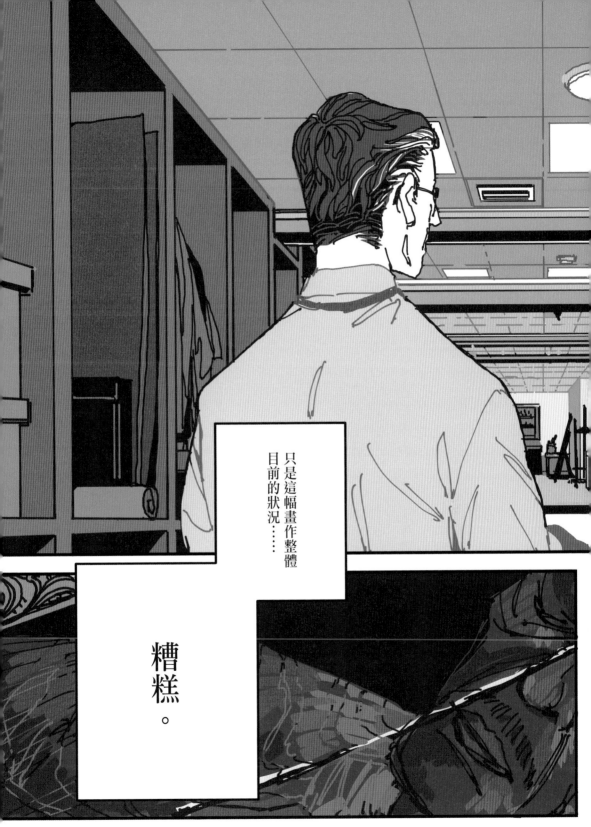

只是這幅畫作整體
目前的狀況�⋯⋯

糟糕。

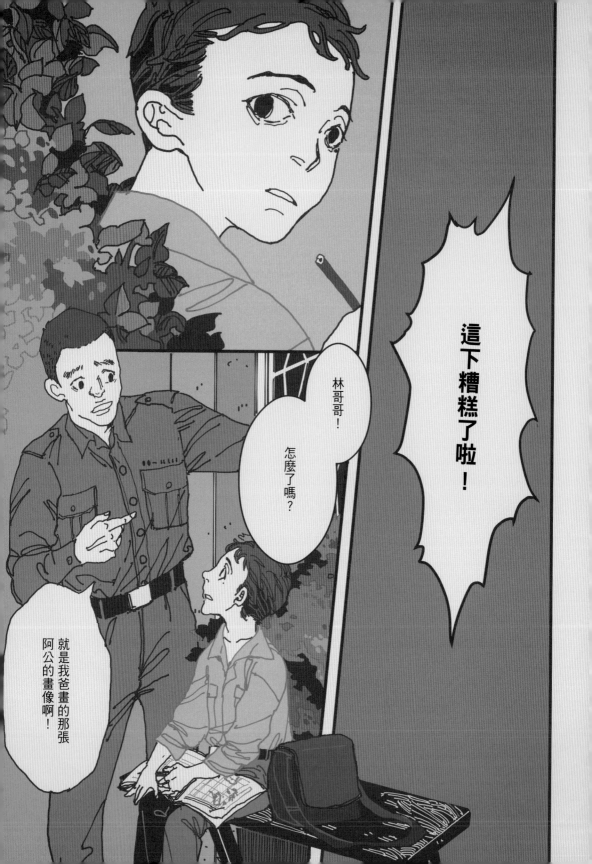

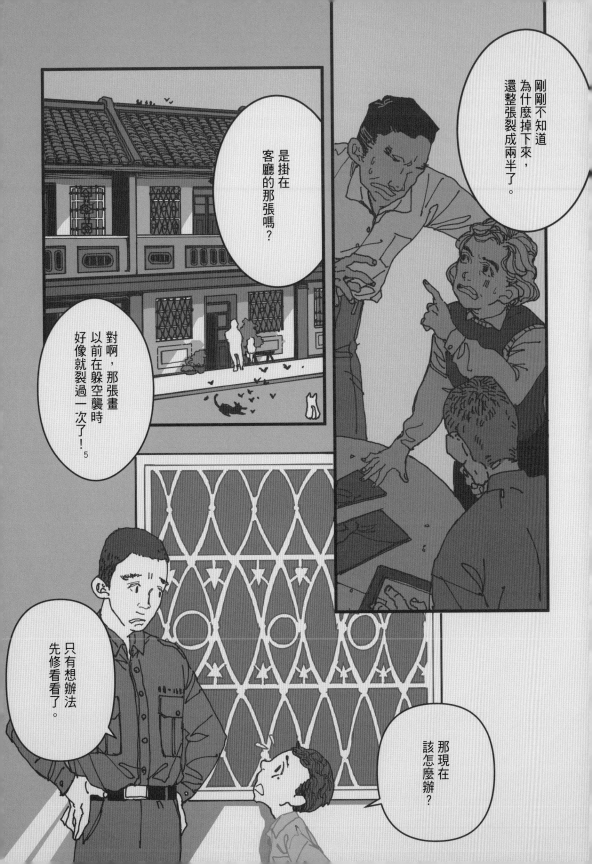

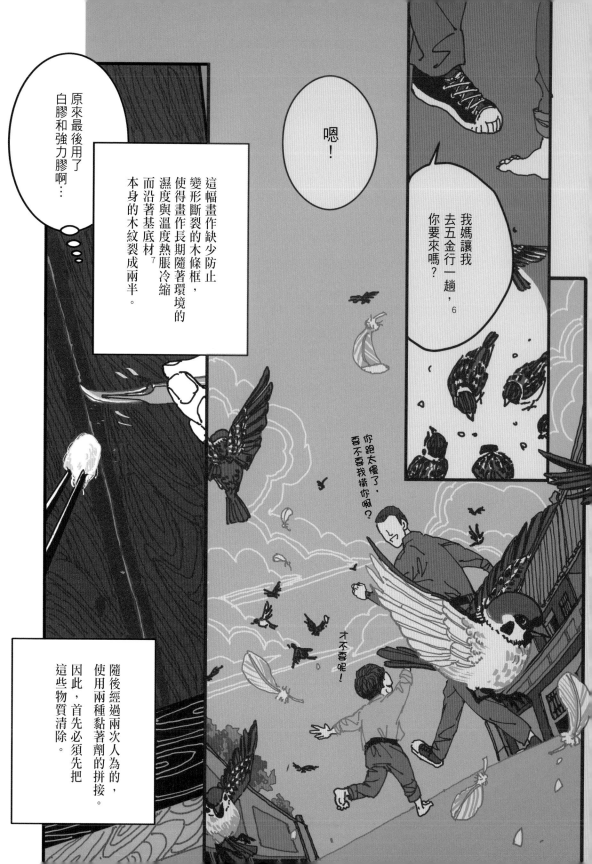

原來最後用了
白膠和強力膠啊⋯

這幅畫作缺少防止
變形斷裂的木條框，
使得畫作長期隨著環境的
濕度與溫度熱脹冷縮
而沿著基底材[7]
本身的木紋裂成兩半。

嗯！

我媽讓我
去五金行一趟，[6]
你要來嗎？

你跑太慢了，
要不要我揹你啊？

才不要呢！

隨後經過兩次人為的，
使用兩種黏著劑的拼接。
因此，首先必須先把
這些物質清除。

在注射甲苯把畫分離成兩塊後，再次用溶劑清洗殘膠。

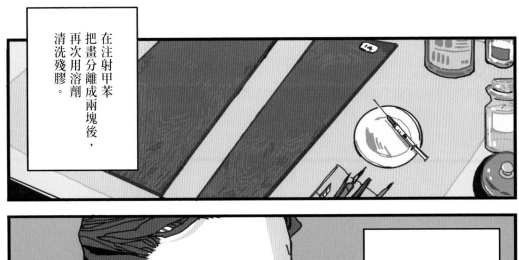

接著，用楓木手作出接合裂縫的蝴蝶結，並且塗上不會傷害畫材的黏著劑。

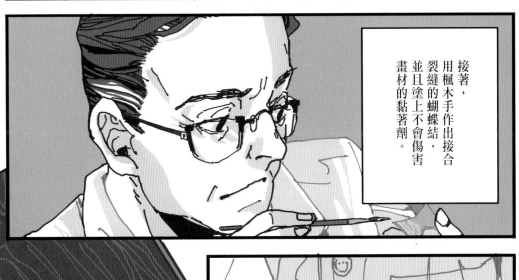

也能防止板材將來又因為熱脹冷縮分離。

在兩片畫板背面也鑿出蝴蝶結凹槽後，將楓木鑲嵌在中間。這樣的做法能防止兩塊板材的位移，

在畫板背面黏上用臺灣檜木老材做成的框架以穩定結構。

這種框架也是為了防止畫作再次因為熱脹冷縮而斷裂。

最後放上重物加壓固定。讓之前塗上的黏著劑與底材平整並且貼合。

接著是清洗，

哇啊，這邊複雜了。

8

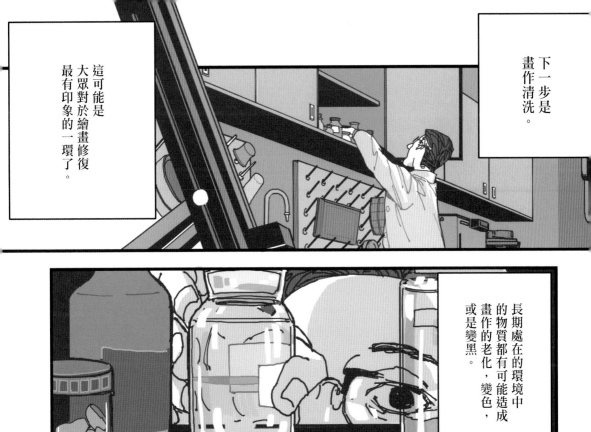

下一步是畫作清洗。

這可能是大眾對於繪畫修復最有印象的一環了。

長期處在的環境中的物質都有可能造成畫作的老化，變色，或是變黑。

家中的灰塵、濕氣、煙灰、祭祖的香火，等等……

這些隨著時間，環境附著在繪畫上所形成的薄膜和汙垢，成分是最複雜的。

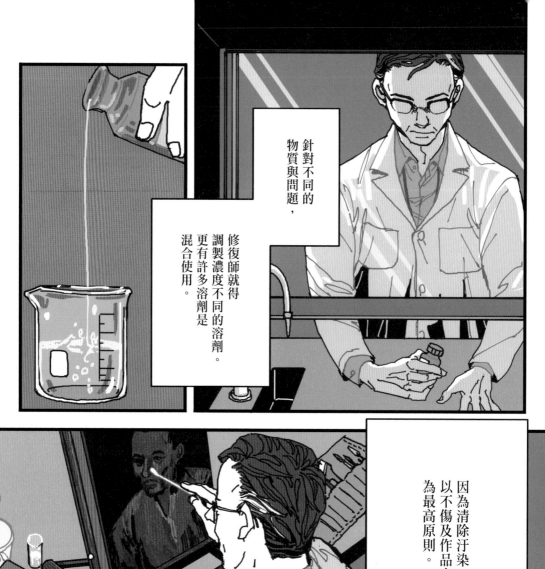

針對不同的
物質與問題，

修復師就得
調製濃度不同的溶劑。
更有許多溶劑是
混合使用。

因為清除汙染
以不傷及作品本身
為為最高原則。

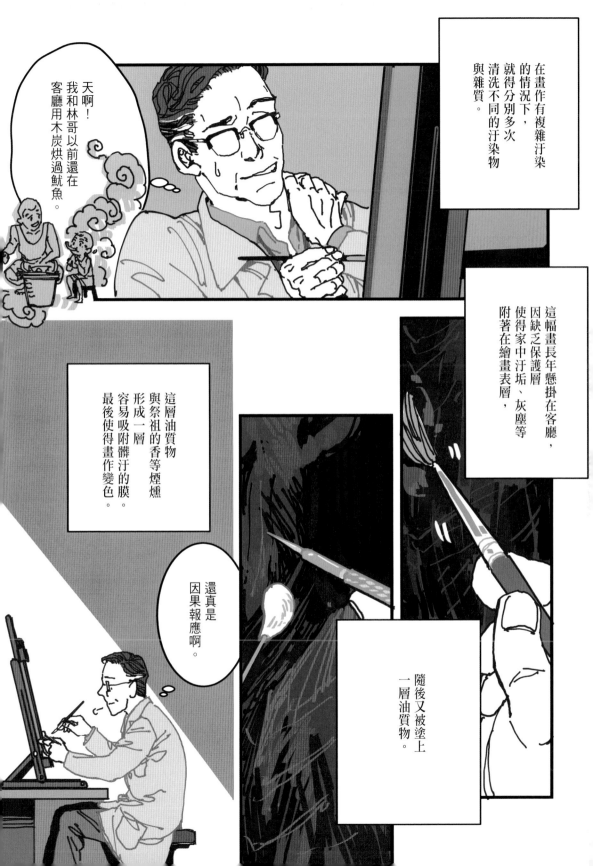

在畫作有複雜汙染的情況下，就得分別多次清洗不同的汙染物與雜質。

天啊！我和林哥以前還在客廳用木炭烘過魷魚。

這幅畫長年懸掛在客廳，因缺乏保護層使得家中汙垢、灰塵等附著在繪畫表層，

這層油質物與祭祖的香等煙燻形成一層容易吸附髒汙的膜。最後使得畫作變色。

還真是因果報應啊。

隨後又被塗上一層油質物。

再來，
是填充裂縫。

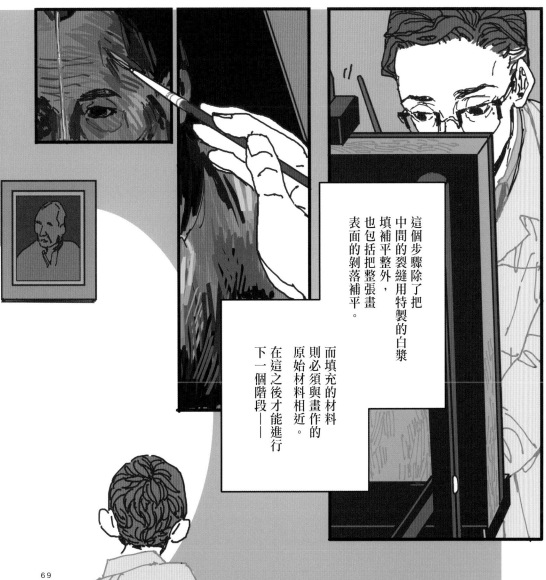

這個步驟除了把
中間的裂縫用特製的白漿
填補平整外，
也包括把整張畫
表面的剝落補平。

而填充的材料
則必須與畫作的
原始材料相近。
在這之後才能進行
下一個階段——

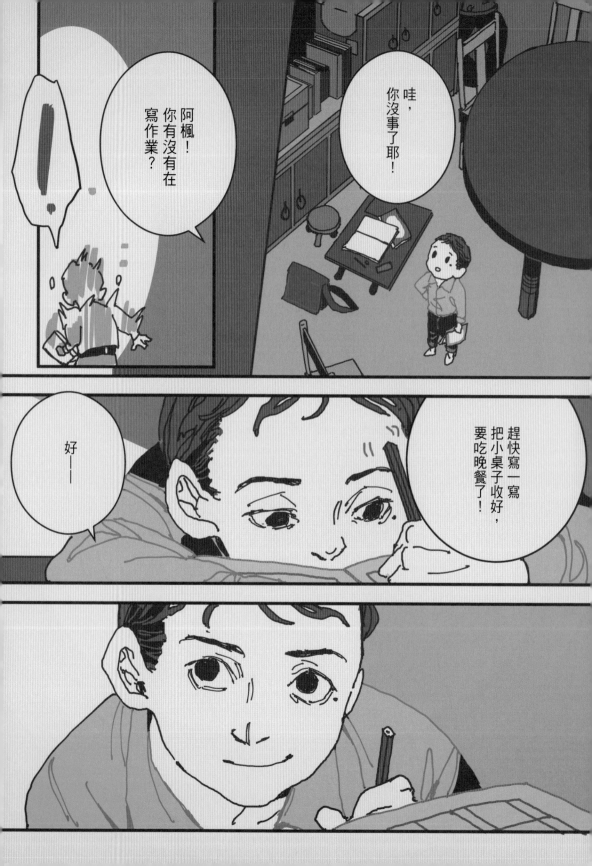

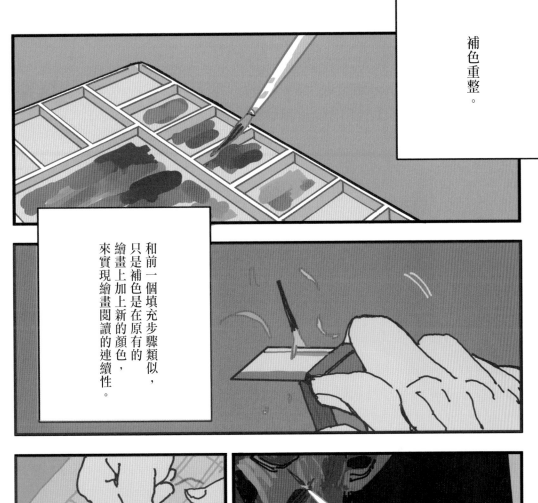

補色重整。

和前一個填充步驟類似，只是補色是在原有的繪畫上加上新的顏色，來實現繪畫閱讀的連續性。

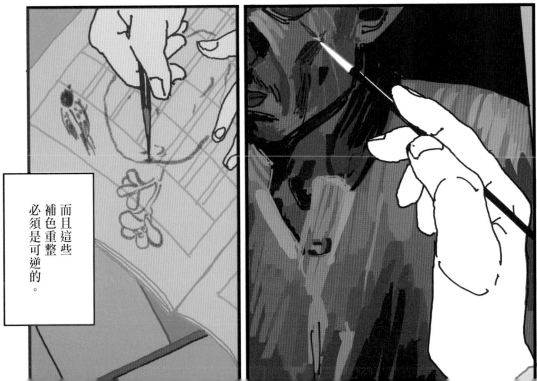

而且這些補色重整必須是可逆的。

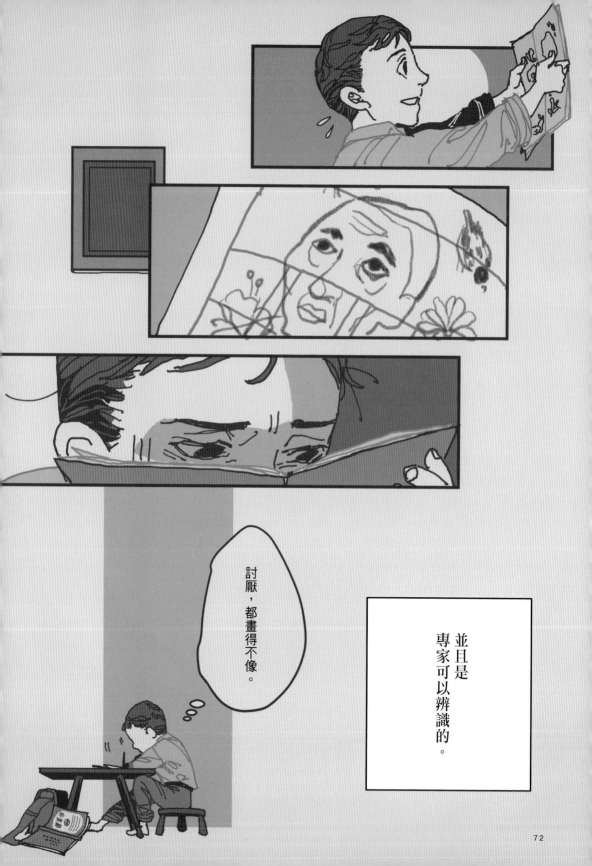

討厭，都畫得不像。

並且是專家可以辨識的。

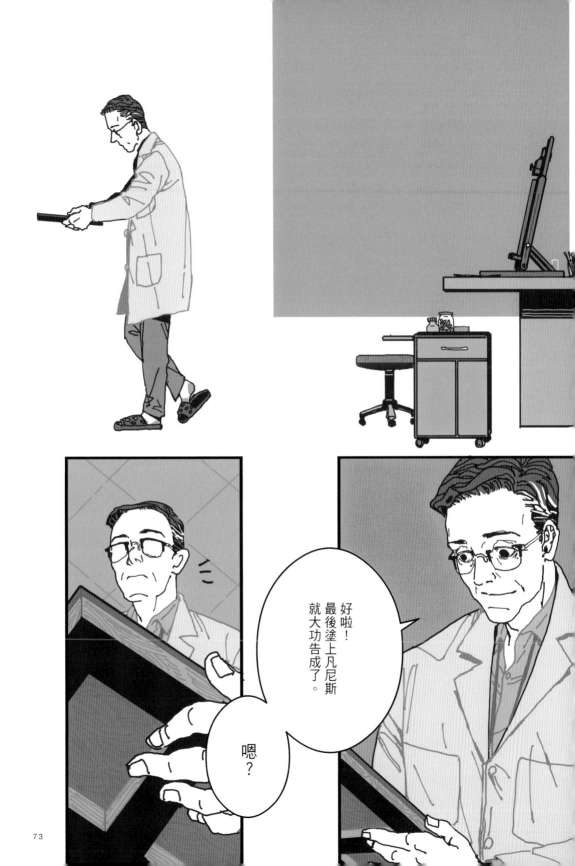

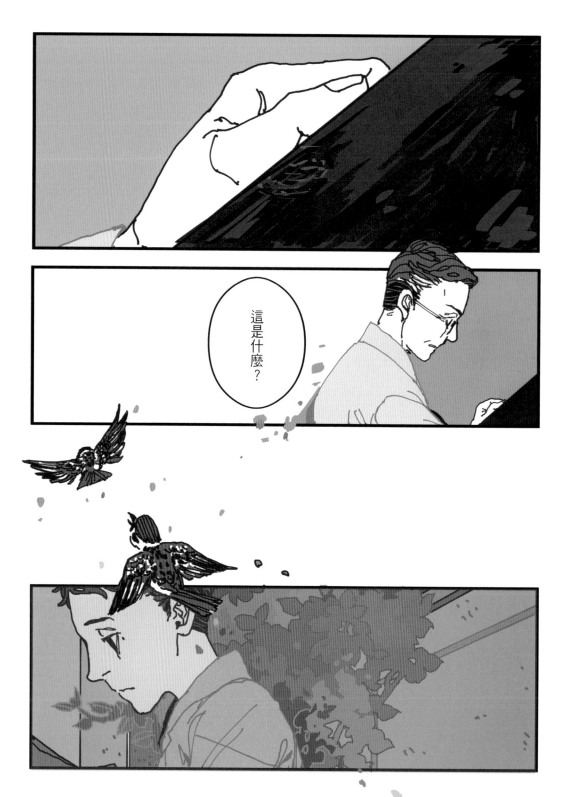

這是什麼？

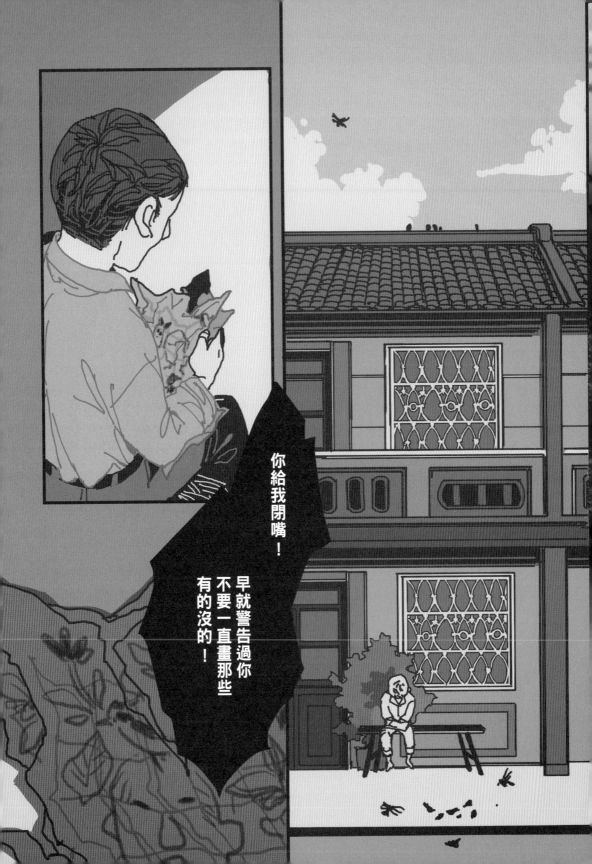

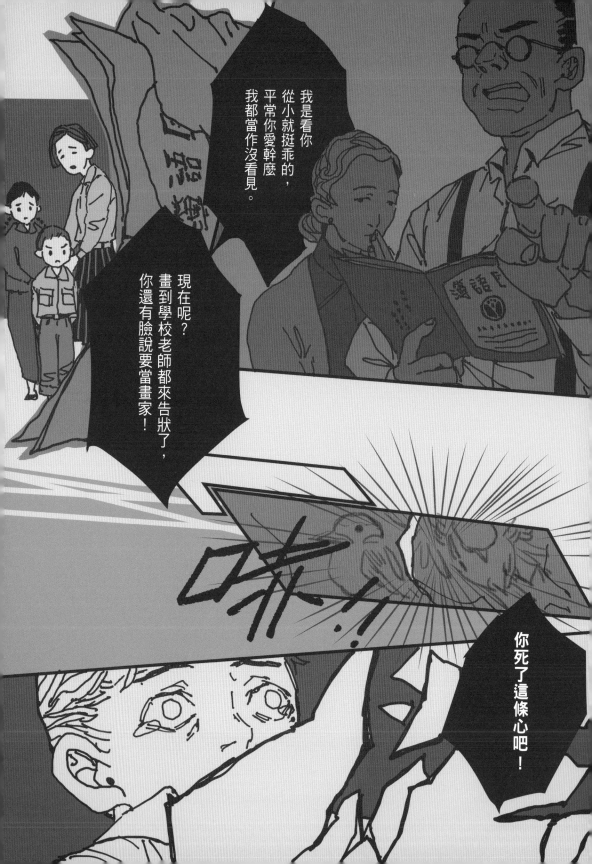

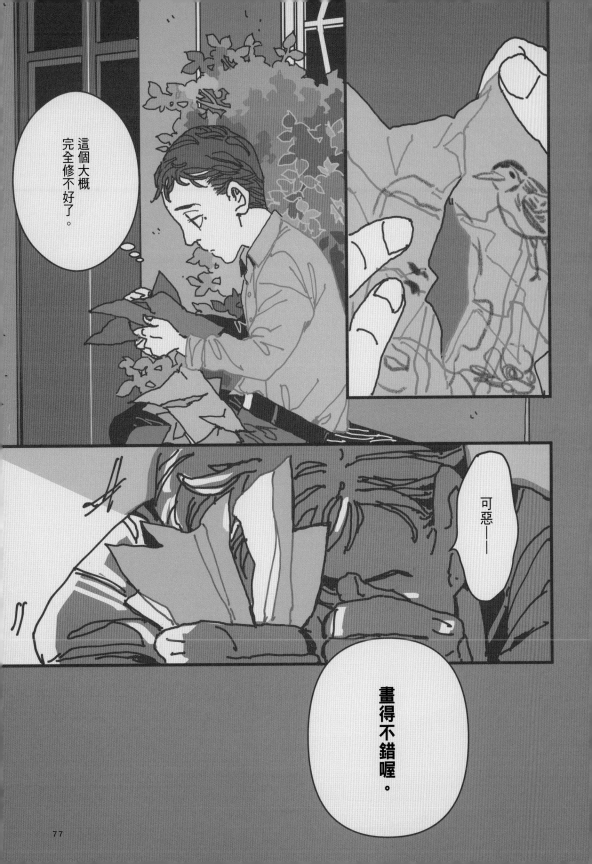

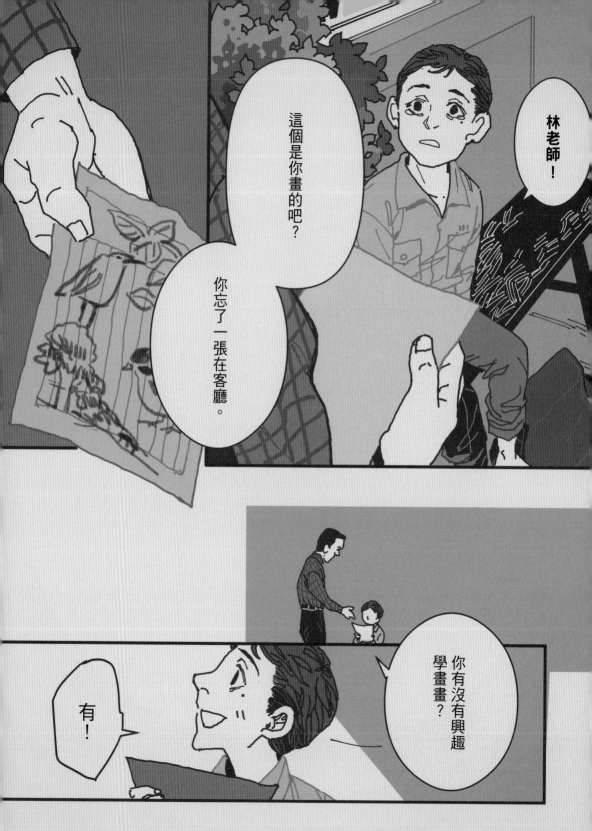

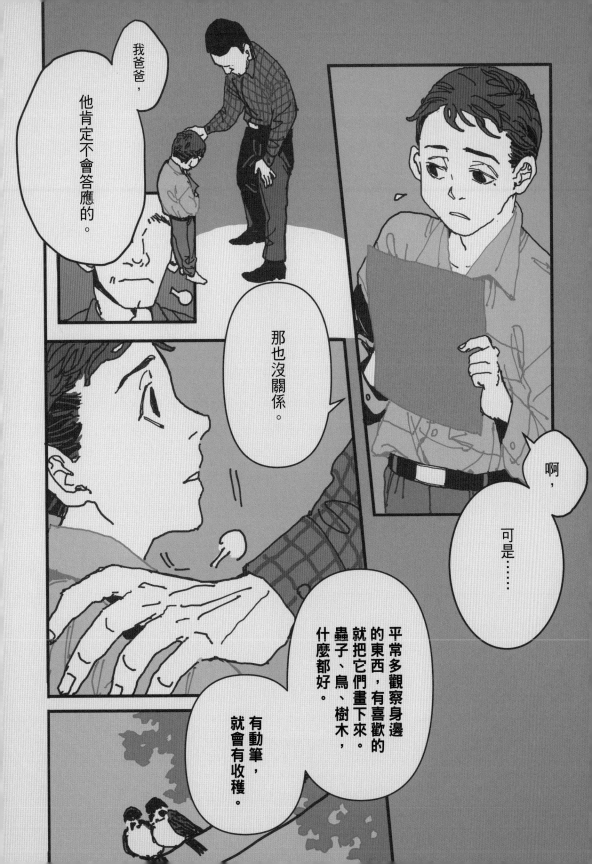

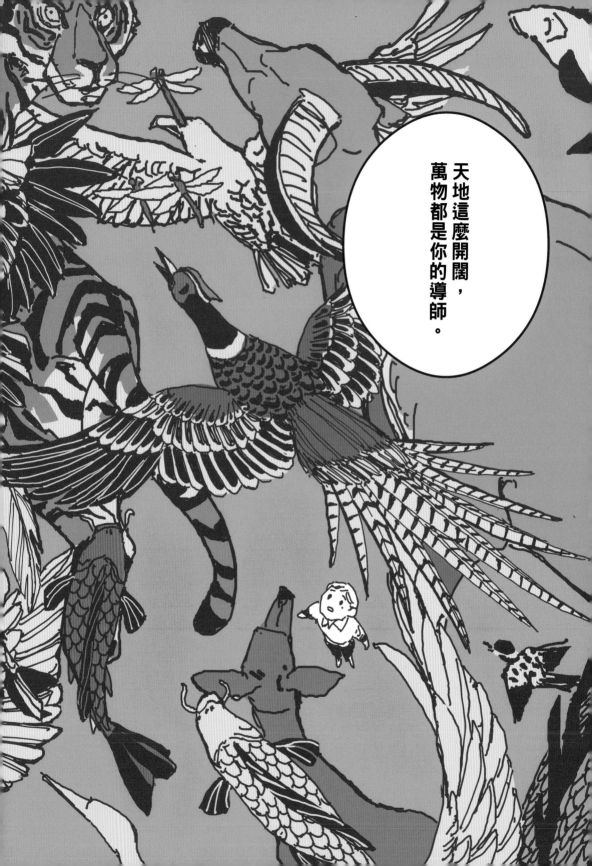

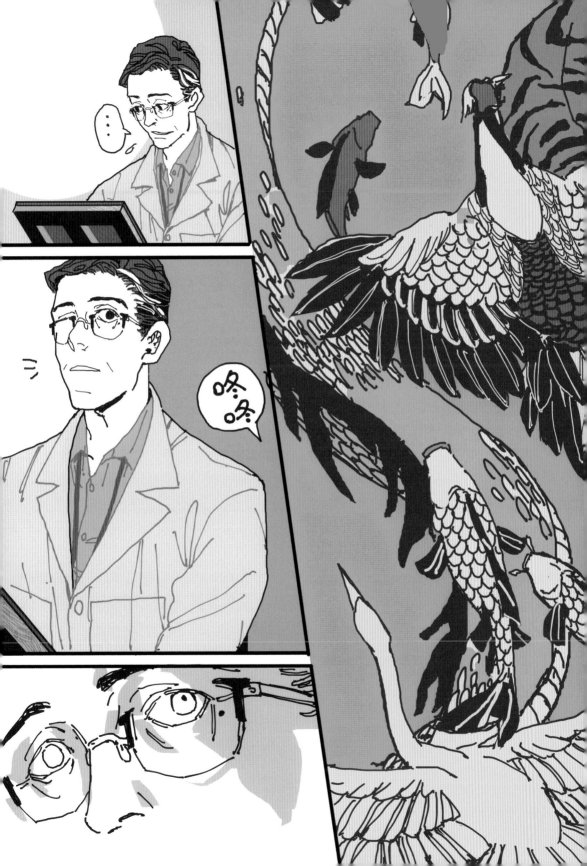

修復完成後，
在這幅畫的邊緣
發現一枚指印。[9]

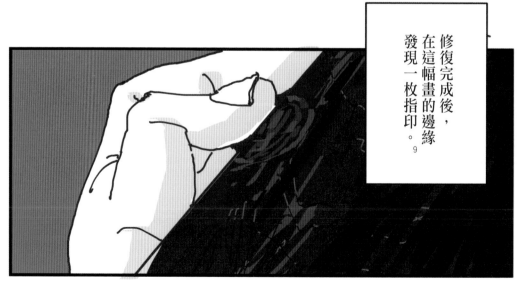

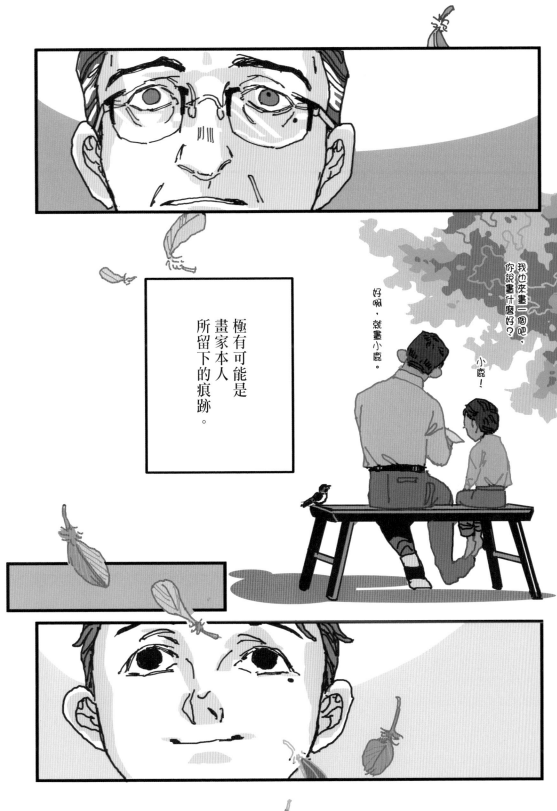

極有可能是
畫家本人
所留下的痕跡。

我也來畫一個吧，
你說畫什麼好？

好啊，就畫小鹿。

小鹿！

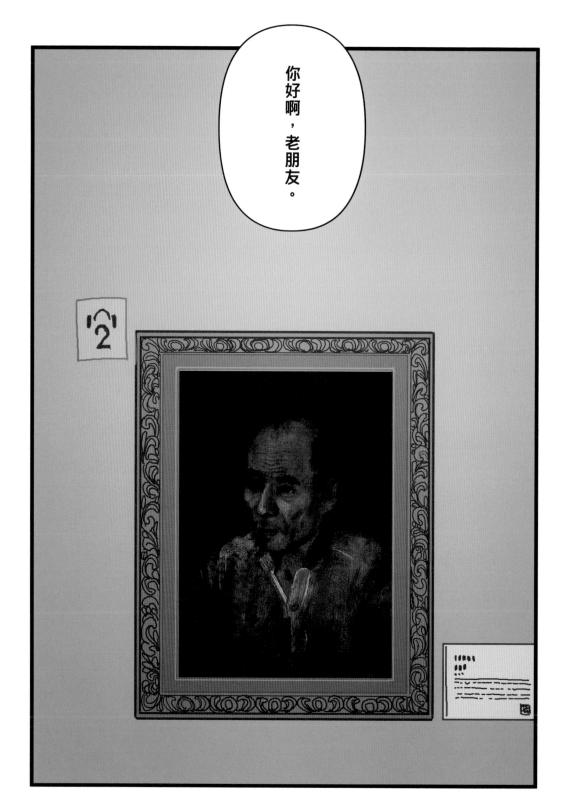

漫畫家的話（YAYA）

我初次接觸林玉山其實是從我外婆口中聽來的，生在日治時期的外婆是陳進的粉絲，因此我也得以從她老人家口中知道另外兩位「台展三少年」的名號。

而實際上看過林玉山的畫作之後，我發現無論是中西融合的筆法還是他筆下各種毛茸茸的小動物或是奇異花鳥，都比陳進更吸引我（外婆對不起啦）。因此在本篇漫畫中，我選擇以麻雀作貫穿全場。不單是林玉山喜歡畫麻雀，也因為麻雀這種隨處可見的禽鳥，最能呼應林玉山善於取材自周遭環境的作畫習慣。

在取材的過程中實是得到了許多難得的經驗。以修復的部分來說，過去對於修復一事總停留在某種感性的印象中，而實際上接觸了真正的修復師、參觀了國美館的修復室之後才發現，原來修復師其實就如同醫生一般，需要理性判斷病灶並且對症以科學方法處理的一門技術。在此感謝郭江宋老師以及國美館，能不吝提供各種專業意見指導我這個門外漢。另外，也特別感謝林柏亭老師，為了重現他小時候的生活環境親手畫了參考圖，讓我能順利把這些元素放進故事裡。

當然，如果各位看倌在閱讀完漫畫後，可以對於這位用平凡的花草、小動物立足於台灣美術史上的前輩有所好感就更好啦！

林柏亭老師手繪之街屋外觀以及客廳配置。根據林老師所說，老家在延平國小對面一帶，繪者親自走訪後發現，延平國小附近還有數棟類似街屋未被改建，故事中的建築外觀即取材自現今這些老房子。

順天美術館篇
長眠中的還鄉夢
／陳小雅

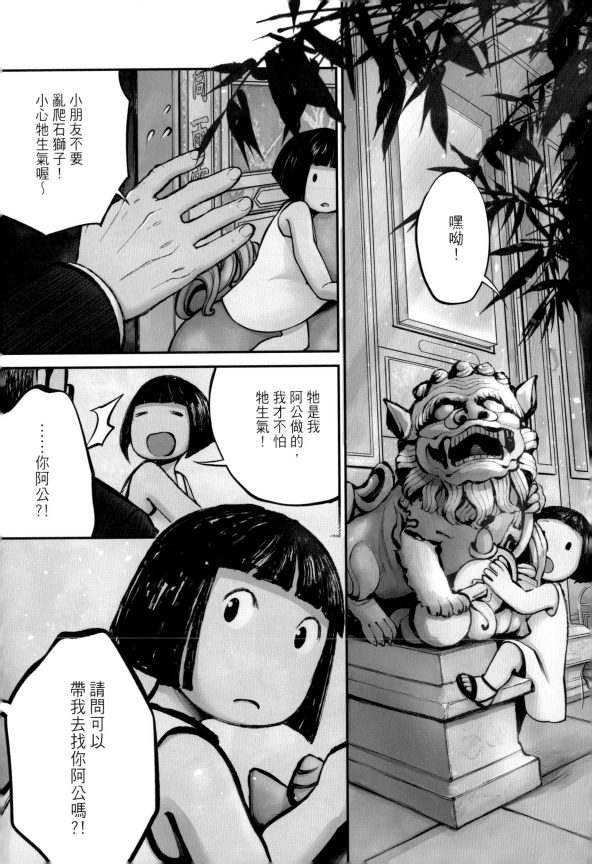

阿公！

嗯？

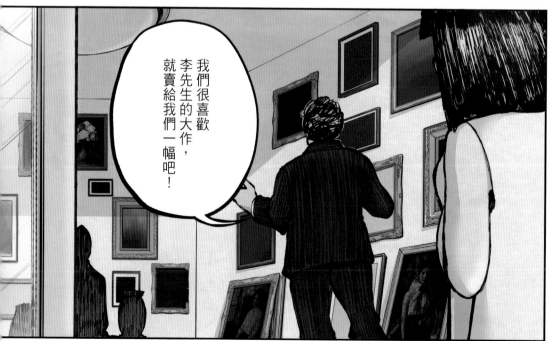

我們很喜歡李先生的大作，就賣給我們一幅吧！

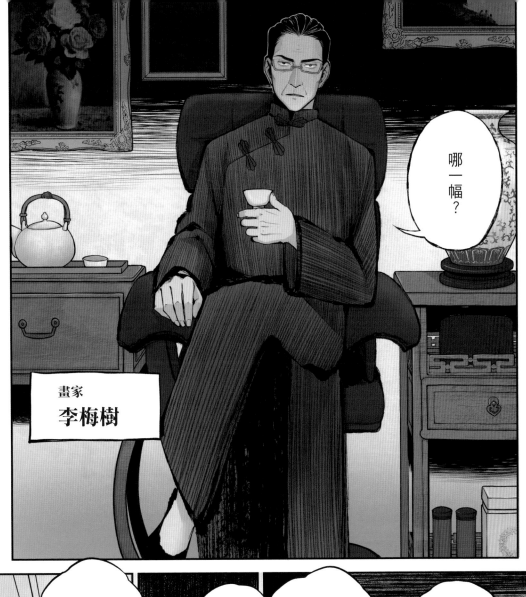

畫家
李梅樹

哪一幅?

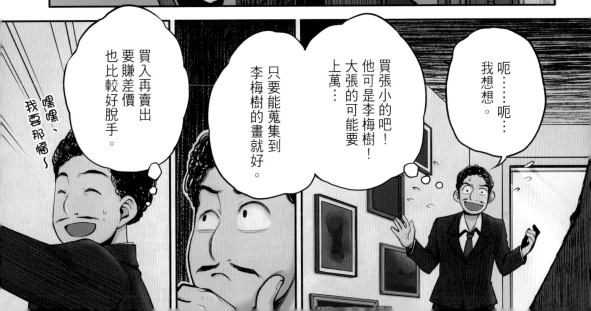

呃⋯⋯呃⋯⋯
我想想。

買張小的吧!
他可是李梅樹!
大張的可能要
上萬⋯

只要能蒐集到
李梅樹的畫就好。

買入再賣出
要賺差價
也比較好脫手。

嘿嘿、
我要那幅~

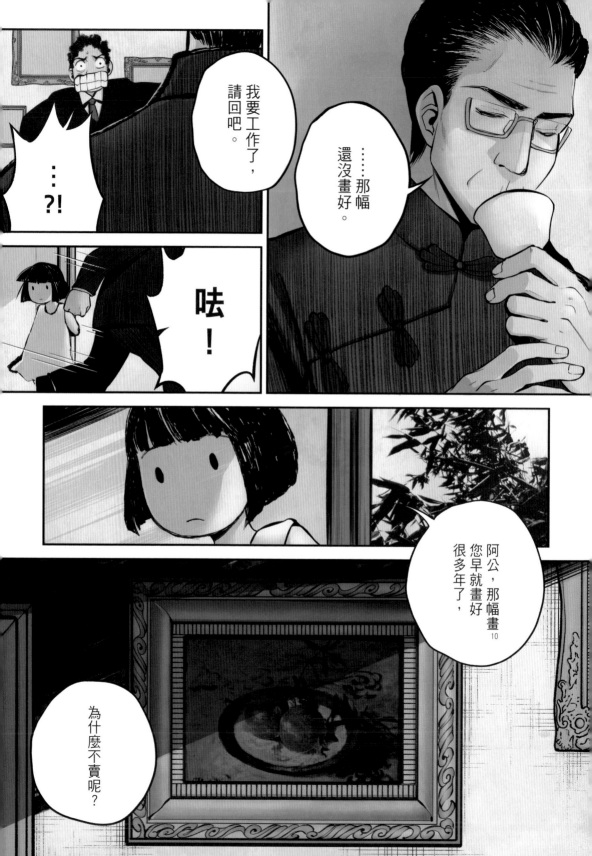

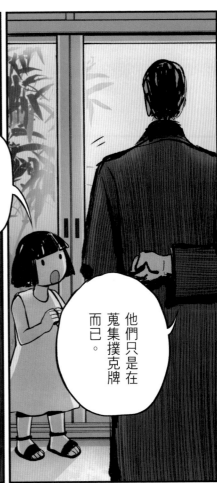

撲克牌？

咳咳……

他們只是在蒐集撲克牌而已。

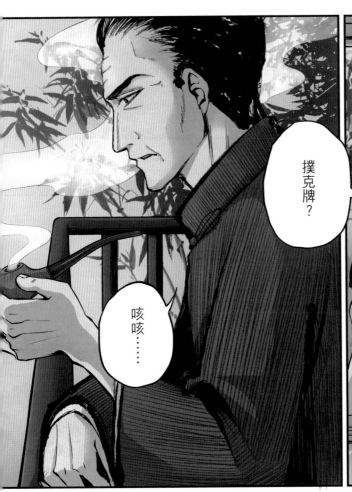

畫就像家人。

人家出的錢再多，你捨得把家人賣掉嗎？

不可以！沒有人可以買阿公！

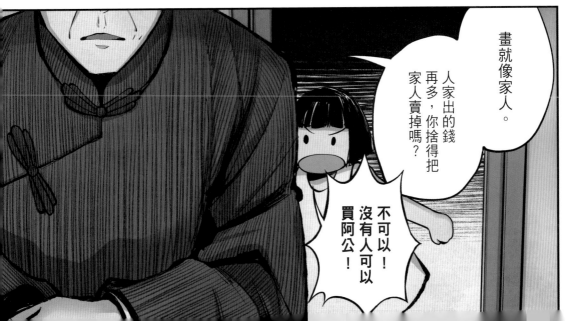

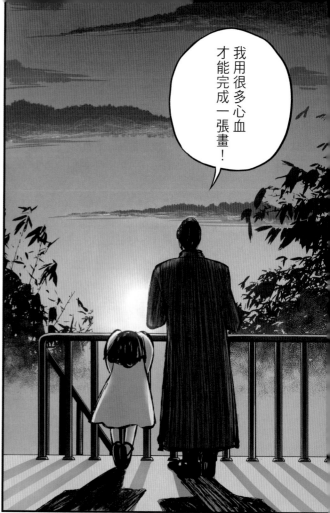

我用很多心血才能完成一張畫！

賣給那種隨便買賣炫耀的人，讓孩子流浪，今後永不再見，怎麼捨得呢？

嘻嘻！

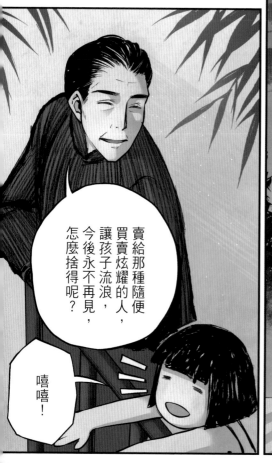

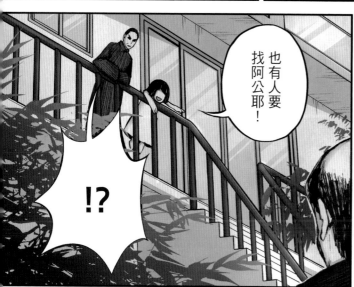

也有人要找阿公耶！

!?

阿公，可是剛剛在祖師廟[11]那邊……

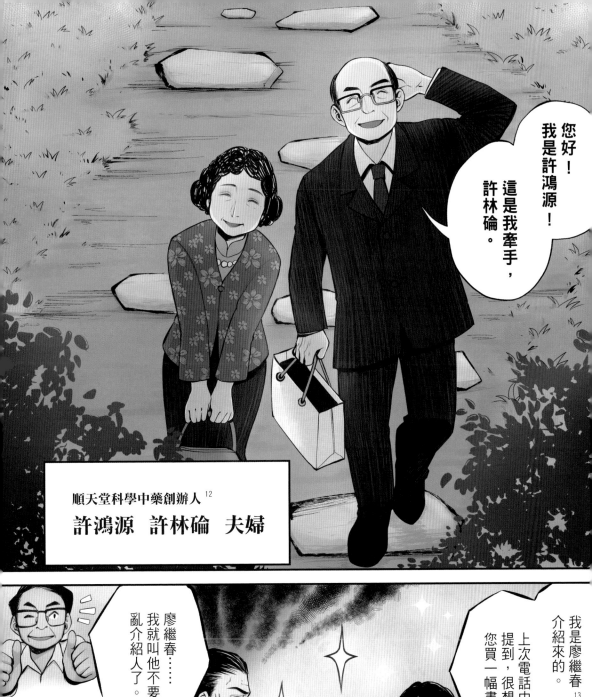

您好！
我是許鴻源！

這是我牽手，許林硌。

順天堂科學中藥創辦人[12]

許鴻源　許林硌　夫婦

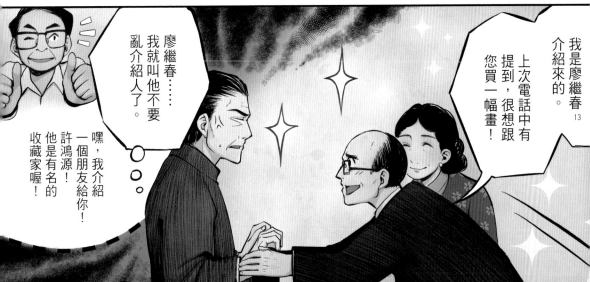

我是廖繼春介紹來的。

上次電話中有提到，很想跟您買一幅畫！[13]

嘿，我介紹一個朋友給你！許鴻源！他是有名的收藏家喔！

廖繼春……我就叫他不要亂介紹人了。

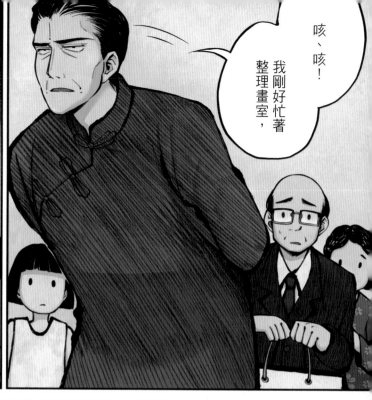

咳、咳！
我剛好忙著
整理畫室，

秒拒絕

今天真的
沒時間，
不好意思。

請改天
再來吧！

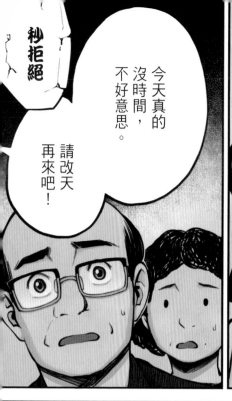

好的、是我們
不好意思、
那伴手禮放這兒，

請給我就好，
謝謝！

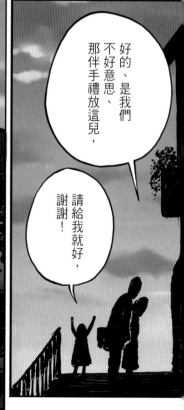

唉，

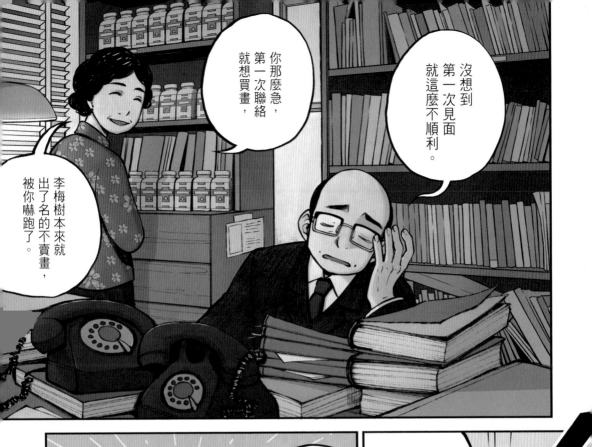

沒想到第一次見面就這麼不順利。

你那麼急，第一次聯絡就想買畫，李梅樹本來就出了名的不賣畫，被你嚇跑了。

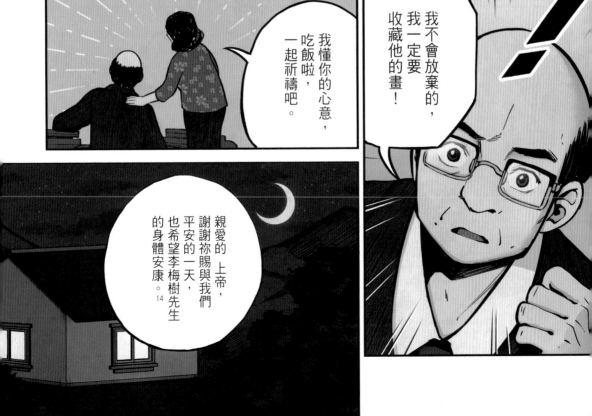

我不會放棄的，我一定要收藏他的畫！

我懂你的心意，吃飯啦，一起祈禱吧。

親愛的 上帝，謝謝祢賜與我們平安的一天，也希望李梅樹先生的身體安康。14

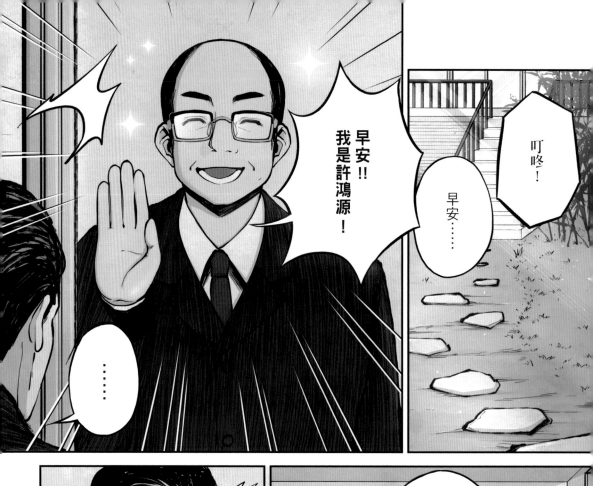

叮咚！

早安……

早安!!
我是許鴻源！

……

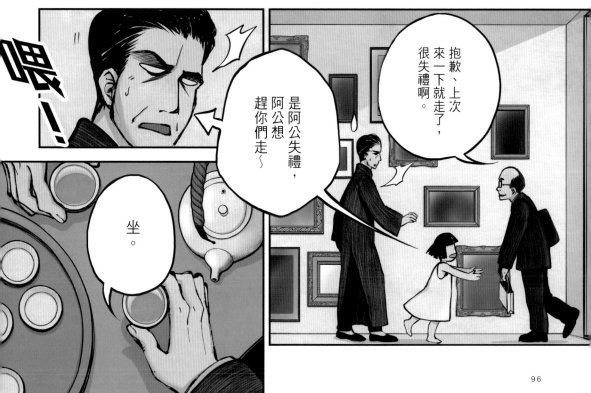

喂
！

抱歉、上次
來一下就走了，
很失禮啊。

是阿公失禮，
阿公想
趕你們走～

坐。

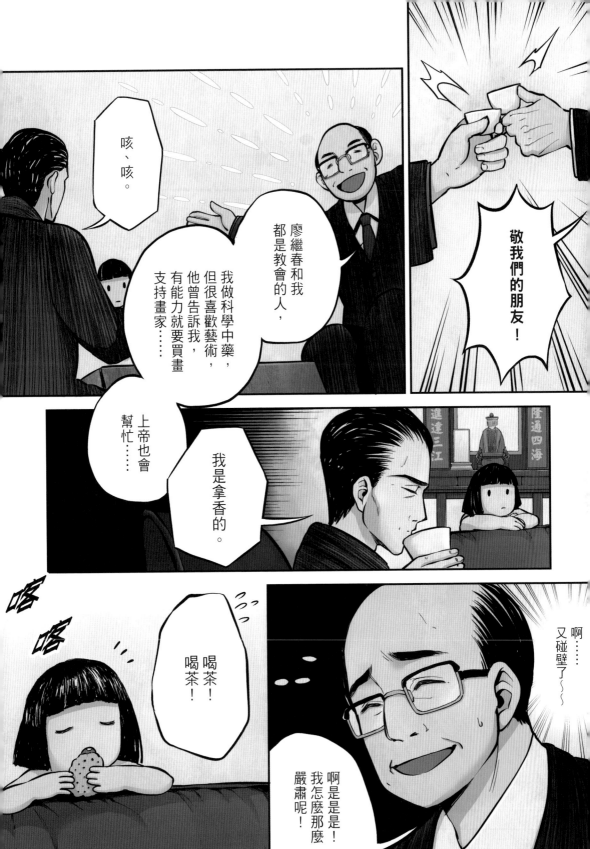

對了，李老師。

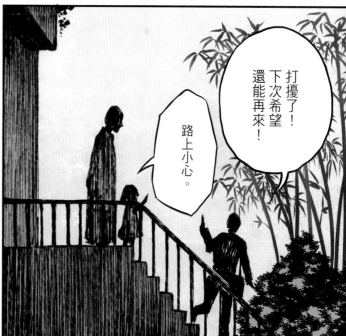

打擾了！下次希望還能再來！

路上小心。

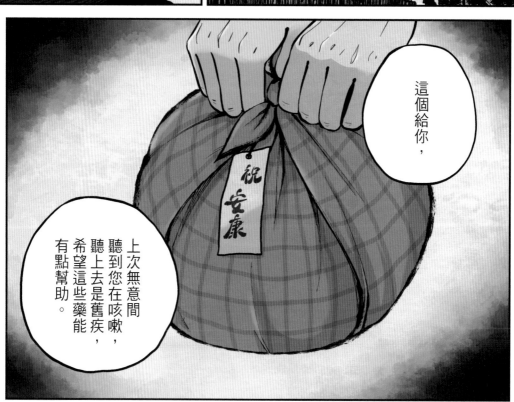

這個給你，

上次無意間聽到您在咳嗽，聽上去是舊疾，希望這些藥能有點幫助。

祝安康

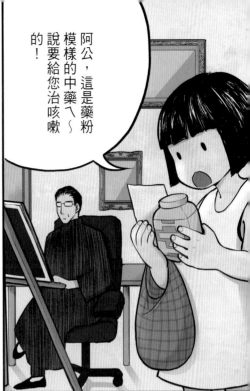

阿公，這是藥粉模樣的中藥ㄟ～說要給您治咳嗽的！

幫我收在櫃子吧。我要畫畫了。

……好。

怎麼會有人這麼知難不退。

叮咚！

隔幾天

咕咕咕！

早安!

許鴻源?!

李老師，我又來打擾啦!

剛好路過，想找您一下。上次的藥有試試嗎?有沒有好點?

塞!

全數不動完整封存

呃⋯⋯謝謝⋯⋯

您要多保養身體啊!

100

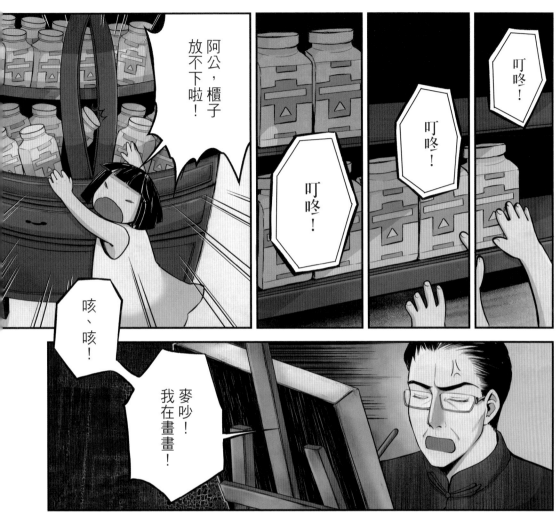

阿公，櫃子放不下啦！

叮咚！

叮咚！

叮咚！

咳、咳！

麥吵！我在畫畫！

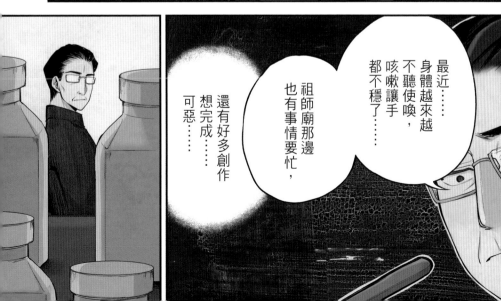

最近……身體越來越不聽使喚，咳嗽讓手都不穩了……祖師廟那邊也有事情要忙，

還有好多創作想完成……可惡……

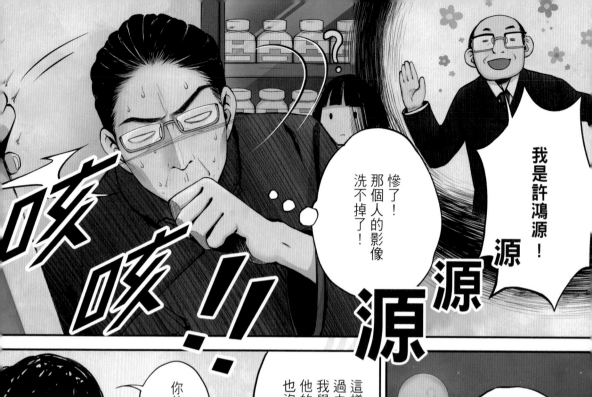

咳咳！！

我是許鴻源！

源源源源源

慘了！那個人的影像洗不掉了！

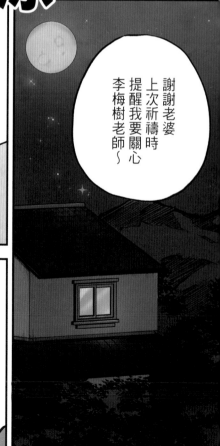

謝謝老婆上次祈禱時提醒我要關心李梅樹老師～

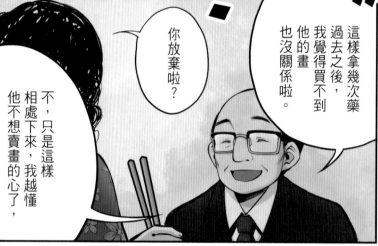

這樣拿幾次藥過去之後，我覺得買不到他的畫也沒關係啦。

你放棄啦？

不，只是這樣相處下來，我越懂他不想賣畫的心了，

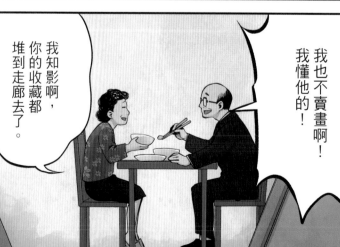

我知影啊，你的收藏都堆到走廊去了。

我也不賣畫啊！我懂他的！

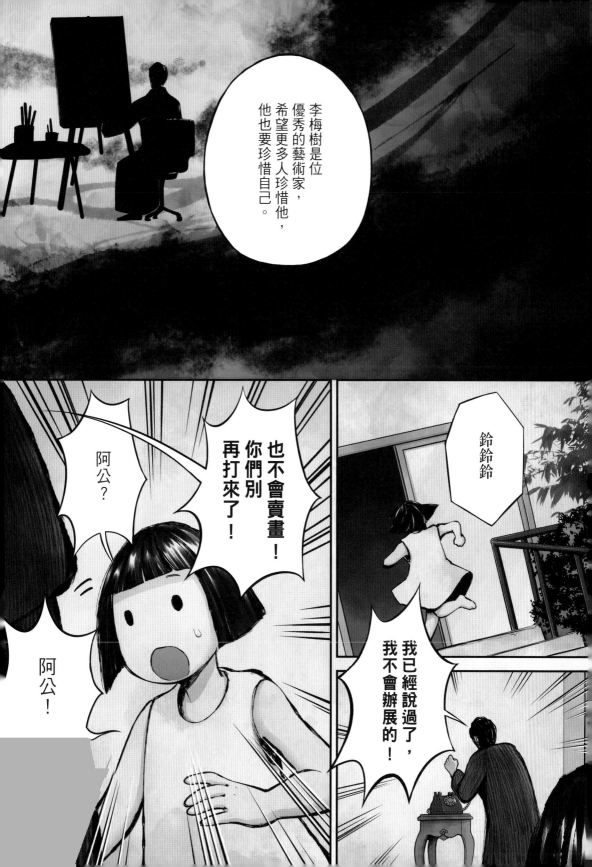

李梅樹是位優秀的藝術家，希望更多人珍惜他，他也要珍惜自己。

鈴鈴鈴

我已經說過了，我不會辦展的！

也不會賣畫！你們別再打來了！

阿公？

阿公！

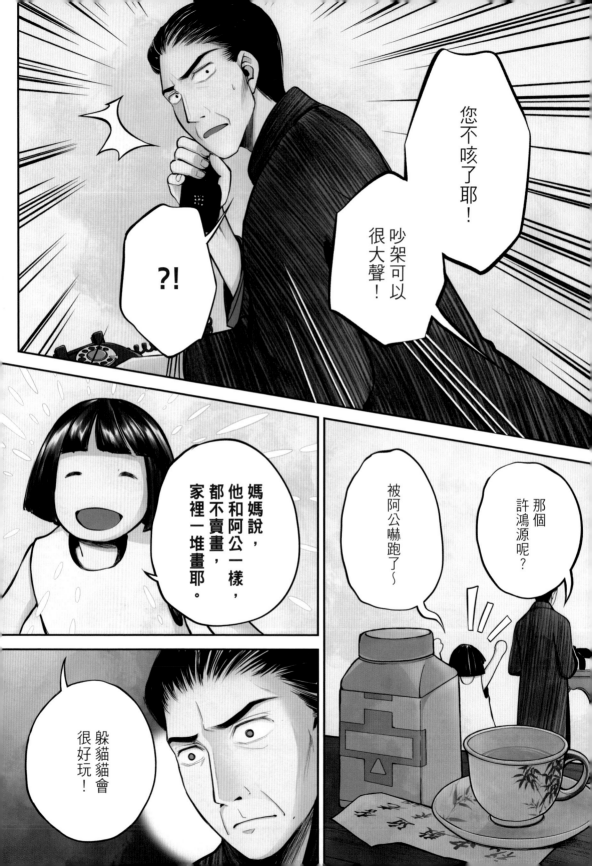

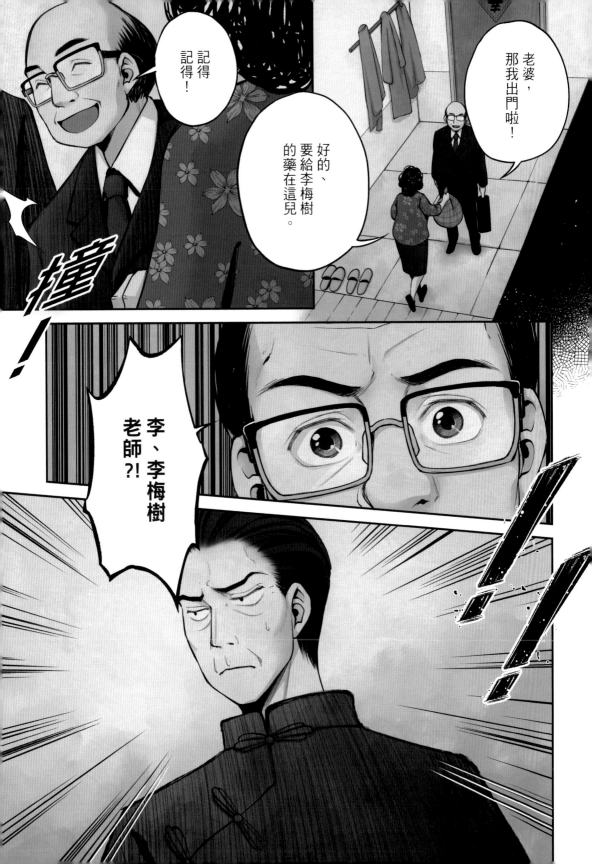

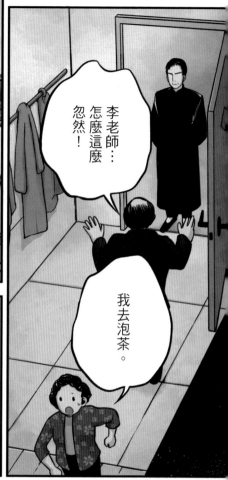

李老師……怎麼這麼忽然！

我去泡茶。

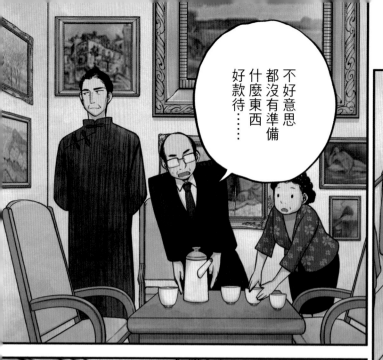

不好意思都沒有準備什麼東西好款待……

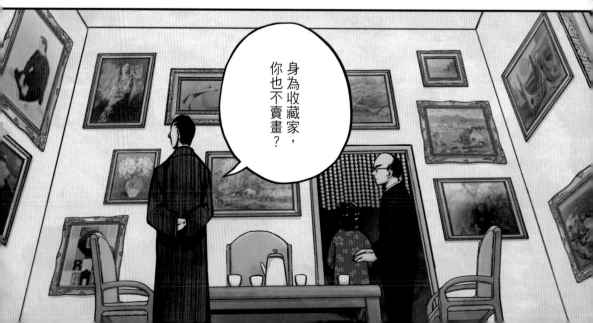

身為收藏家，你也不賣畫？

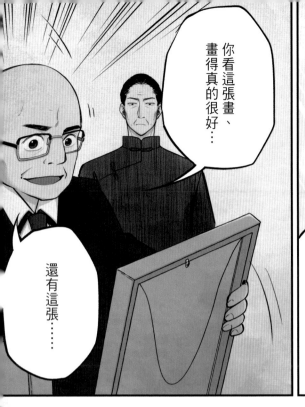
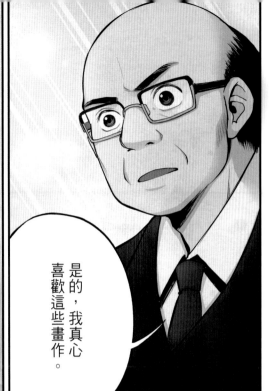

你看這張畫、畫得真的很好⋯⋯

還有這張⋯⋯

是的，我真心喜歡這些畫作。

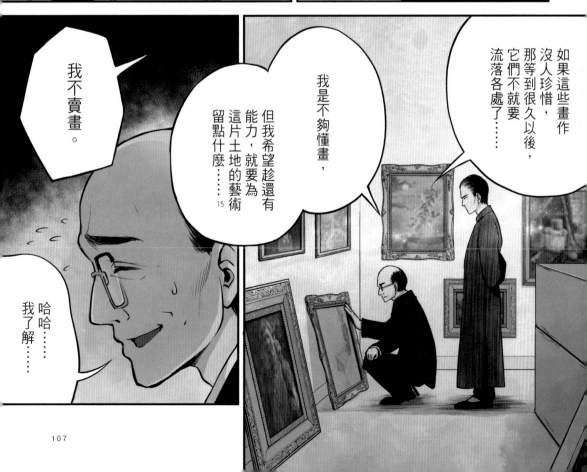

如果這些畫作沒人珍惜，那等到很久以後，它們不就要流落各處了⋯⋯

我是不夠懂畫，但我希望趁還有能力，就要為這片土地的藝術留點什麼⋯⋯

我不賣畫。

哈哈⋯⋯我了解⋯⋯

15

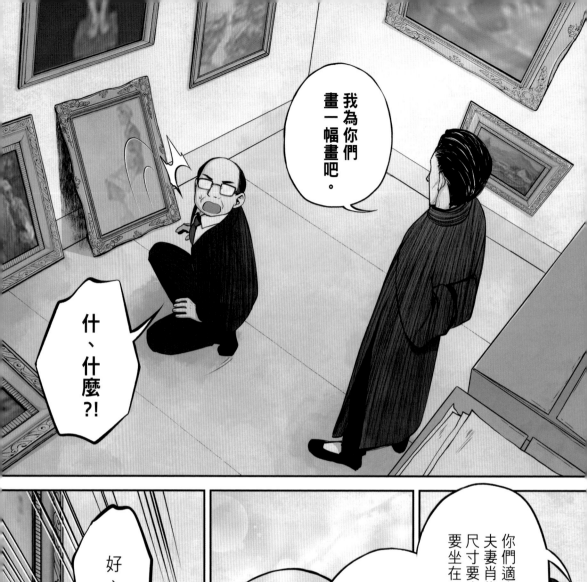

我為你們畫一幅畫吧。

什、什麼?!

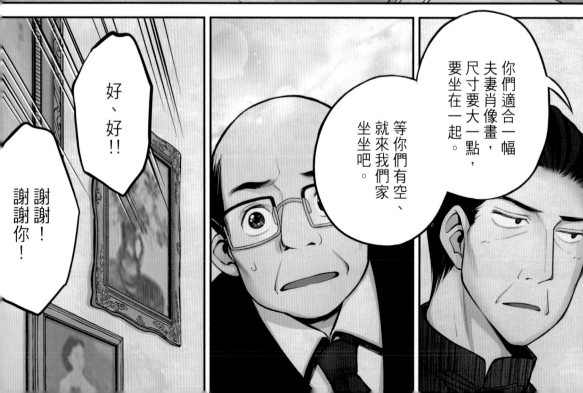

你們適合一幅夫妻肖像畫,尺寸要大一點,要坐在一起。

等你們有空、就來我們家坐坐吧。

好、好!!

謝謝!謝謝你!

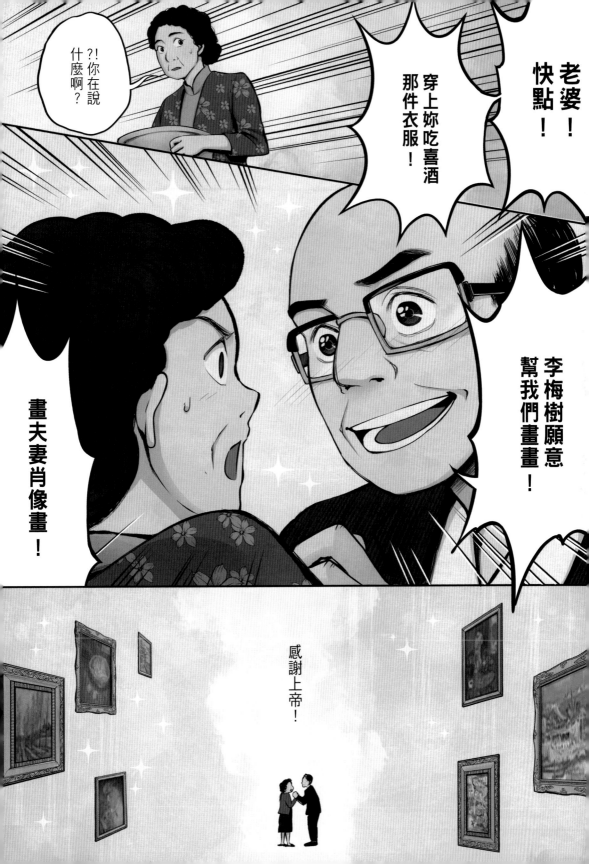

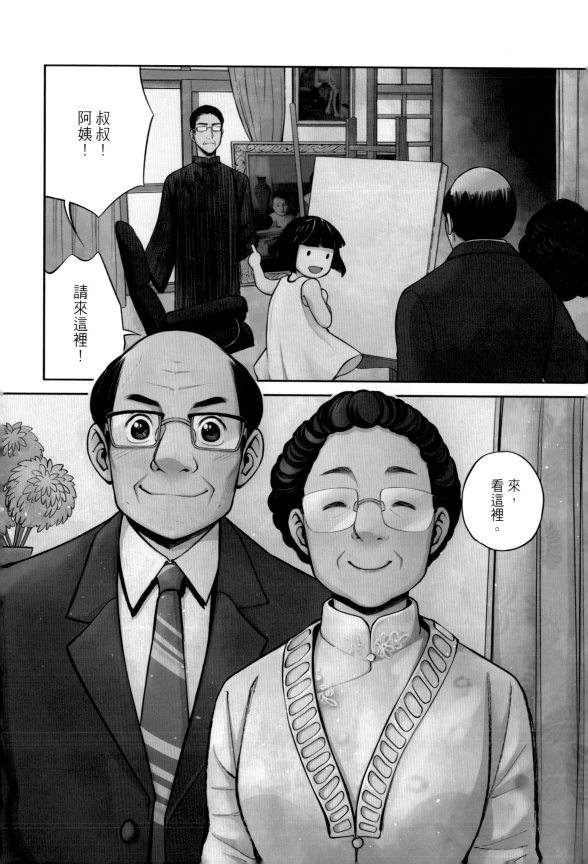

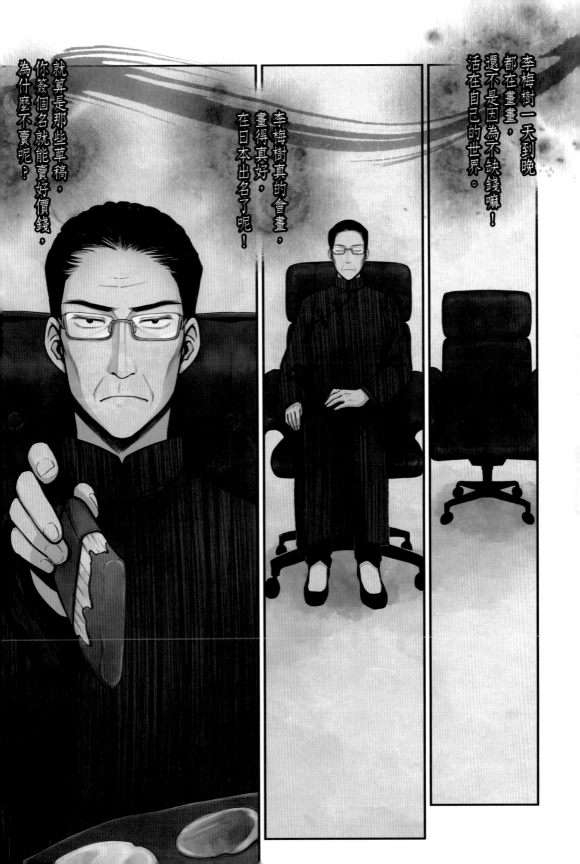

李梅樹一天到晚都在畫畫，還不是因為不缺錢嘛！活在自己的世界。

李梅樹真的會畫，畫得真好，在日本出名了呢！

就算是那些草稿，你簽個名就能賣好價錢，為什麼不賣呢？

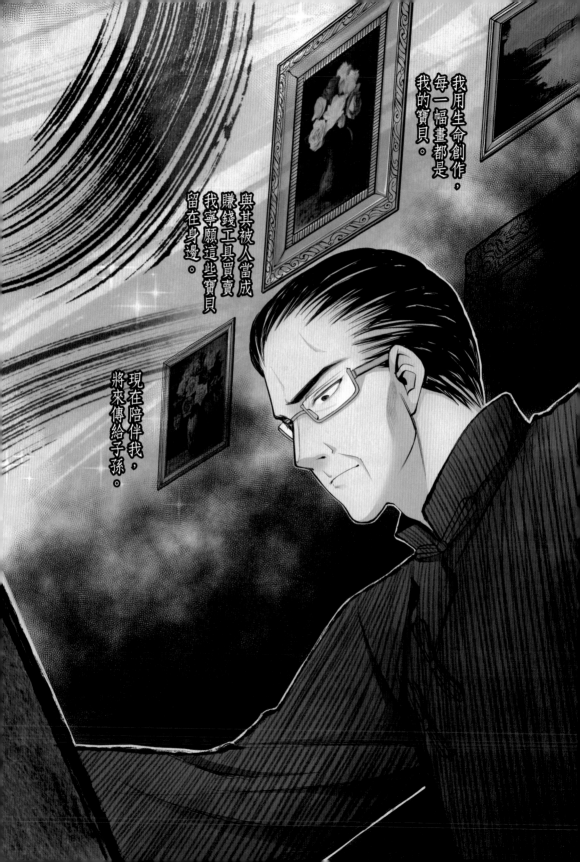

我用生命創作，每一幅畫都是我的寶貝。

與其被人當成賺錢工具買賣，我寧願這些寶貝留在身邊。

現在陪伴我，將來傳給子孫。

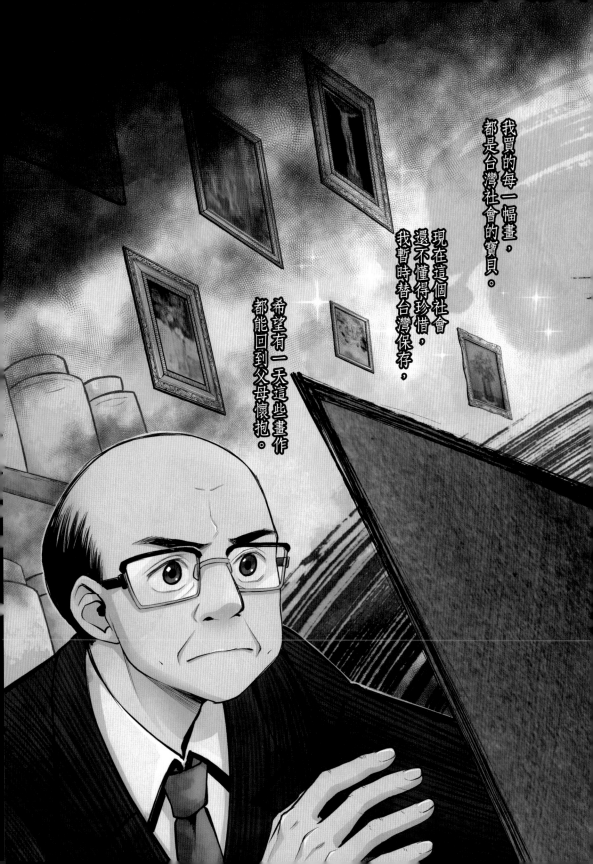

我買的每一幅畫，都是台灣社會的寶貝。

現在這個社會還不懂得珍惜，我暫時替台灣保存，

希望有一天這些畫作都能回到父母懷抱。

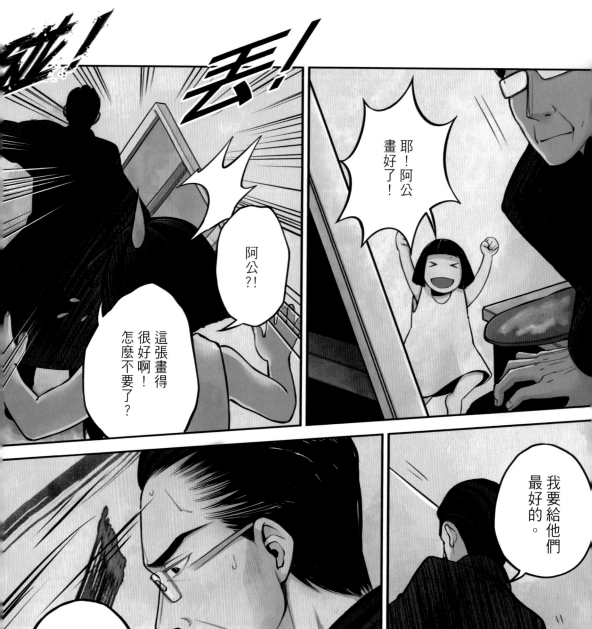

咻！ 丟！

耶！阿公畫好了！

阿公?!

這張畫得很好啊！怎麼不要了？

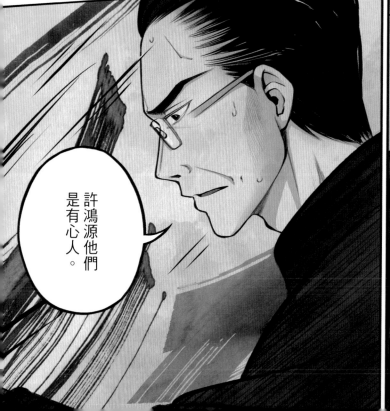

我要給他們最好的。

許鴻源他們是有心人。

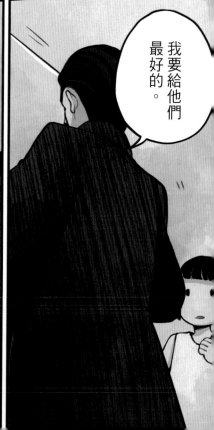

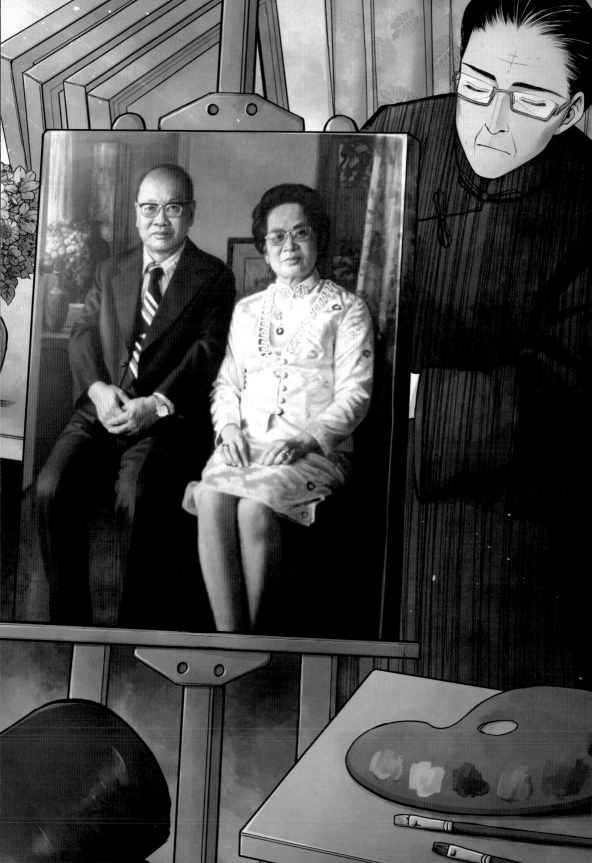

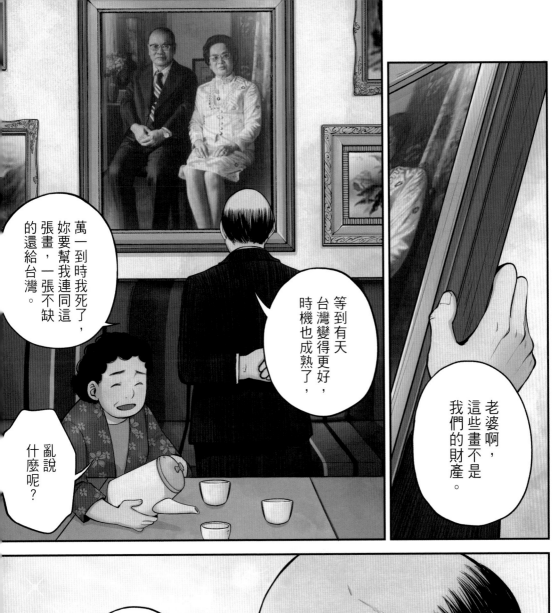

萬一到時我死了，妳要幫我連同這張畫，一張不缺的還給台灣。

等到有天台灣變得更好，時機也成熟了，

什麼呢？亂說

老婆啊，這些畫不是我們的財產。

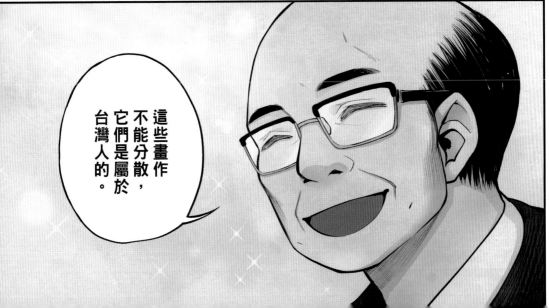

這些畫作不能分散，它們是屬於台灣人的。

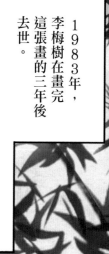

2019年，許家後代將所有館藏無償獻回台灣，讓大家一起珍惜這份寶物。

1997年，順天美術館成立於洛杉磯爾灣，

1983年，李梅樹在畫完這張畫的三年後去世。

1991年，許鴻源交待完心願後去世。

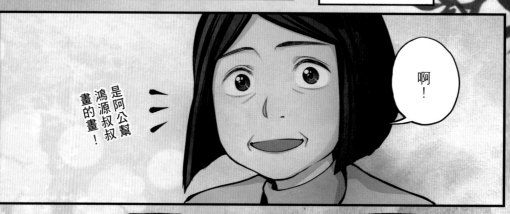

啊！

是阿公幫鴻源叔叔畫的畫！

你們回來啦。

漫畫家的話（陳小雅）

這次有幸能畫李梅樹與許鴻源的故事，發現他們竟然曾展開藝術家與收藏家間「絕對不賣你畫 VS 絕對買到你畫」的對決，真是太萌了！

我了解主角許鴻源的心境，但編劇達義哥提醒我要更了解這點：「李梅樹絕對不賣畫的原因是什麼呢？」畢竟答案是口耳相傳，網路資訊都有些微的不同。

「好想知道李梅樹本人怎麼想的！」我決定走訪李梅樹紀念館、三峽祖師廟，請教李梅樹的大兒子、二兒子、孫子、孫媳婦、導覽員……，卻問不出踏實感。

問到最後，櫃檯起了騷動……「有人在找李梅樹不賣畫的原因！」他們小心翼翼的端出 1981 年的聯合報報導，李梅樹在其中親述不賣畫的原因（我把他的話確實融在漫畫跨頁對白裡了）。

閱讀報導的當下，李梅樹的親屬站在我四周，說：「我們昨天才整理好這篇報導放上官網，今天妳就來了。冥冥之中，這個答案在等著妳來啊！」我感覺自己的耳邊嗡嗡然。很少這樣，但偶爾會遇到，我感覺與筆下之人同在。

謝謝你們，李梅樹老師、許鴻源先生！

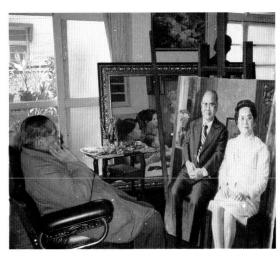

李梅樹與《許鴻源夫婦像》（李梅樹紀念館提供）

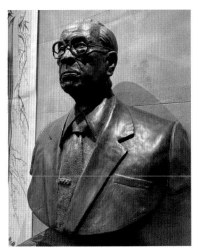

李梅樹紀念館雕像（陳小雅攝影）

畫家小傳：林之助、林玉山、李梅樹 ／李孟學

國立臺灣師範大學美術系博士生

膠彩導師林之助（一九一七──二○○八）

一九一七年，林之助出生於今臺中市大雅區，年少時期即赴日求學，與兄長林柏壽同進入東京帝國美術學校（今武藏野美術大學）就讀。一九四○年以〈朝涼〉入選「紀元二千六百年奉祝美術展覽會」，打開在日本當時戰事吃緊，在家中的要求下，林之助放棄在日本發展的機會，返回臺灣。之後，他繼續於臺灣總督府美術展覽會（府展）投稿作品，並連年入選，直到府展因戰爭局勢停辦為止。

戰後林之助受洪炎秋之聘，任教於臺中師範學校（今臺中教育大學），同時期任教的還有廖繼春、陳夏雨，以及稍晚的呂佛庭、鄭善禧等人。除此之外，林之助還曾在臺中市區開過咖啡店，店內兼當作藝術作品展示空間，當時是中部地區重要的藝文據點。

林之助因家中環境優渥，穿戴頗有品味，他的學生提到，林之助在臺中師專任教期間，會騎乘當時還

很罕見的打檔機車到學校，每每引起校內學生的圍觀。楊三郎之子也回憶，小時候見到林之助，總是一身時髦西裝，搭配自行設計的領帶，師母則雍容典雅，非常講究。

這樣的生活品味也反映在林之助的畫作中。林之助以人物畫嶄露頭角，如一九四〇年的〈朝涼〉，以及參加府展的〈母子〉、〈好日〉，均以人物為主題。後期雖然也有人物作品，但他最人所知的，乃是精心經營的花鳥作品。林之助的花鳥作品極具代表性，設色清雅柔美，構圖寧靜祥和，呈現出理想化的樣貌。林之助平素對寫生至為用功，現存的素描本中，可見到他對植物與禽鳥勤加素描，以掌握準確的型態。

除此之外，林之助也曾編纂美術教科書，設計衣服與家飾。他擅長以簡練的線條與高彩度的顏色描繪具幾何形狀的圖案，與他的膠彩畫作大異其趣，但似乎更能顯現出他平日外向好客的個性，可以看到林之助不同的審美面向。可惜的是，直到目前關於林之助設計面向上的創作，仍缺乏進一步的討論與研究。

戰後林之助擔任省展評審，由於省展戰後開辦時分為「西畫部」與「國畫部」，原先參與「東洋畫部」的林之助與戰前同受日本畫訓練、參加「東洋畫部」的臺籍畫家陳進、郭雪湖等人，都參與「國畫部」繼續活動。然而，這些畫家的日本畫風格，屢遭外省畫家批評，引起諸多爭議，在藝術史上稱為「正統國畫論爭」。這一批評主要集中在省展國畫部入選的標準，由於評審多是過去臺展出身的畫家，被外省籍師生批評本省畫家所畫的根本就是日本畫，並撰文質疑「為什麼把日本畫往國畫裡擠」，屢屢挑戰本省畫家的繪畫風格與評審標準。但本省畫家則認為傳統書畫因循畫譜，藝術性不夠，需要有寫生觀念才

有藝術價值，並追溯中國傳統「北宗」繪畫，認為本省籍畫家實淵源此脈。此一爭議，直到省展「國畫部」分為一、二部徵件評審，才使得爭議暫告一段落。一九七二年，因日本與臺灣的國民黨政府斷交，致使國畫第二部無預警停徵，原本擔任評審的陳進等人也不續聘，對本省畫家造成強烈的衝擊。省展國畫部徵件的爭議，以及政治高壓的大環境，促使郭雪湖等藝術家離開臺灣，輾轉至日本、美國等地。林之助為尋求解套之法，在一九七〇年代後期建議以「膠彩畫」定名，以解決國畫名稱上的爭議，並且逐漸推廣。

「膠彩畫」一詞便是在這樣的契機上，逐漸取代「東洋畫」、「日本畫」，而成為我們慣常使用的說法，林之助也因此被稱為「膠彩畫之父」。一九八〇年代晚期，東海大學成立美術系，首位系主任蔣勳特意邀請已退休移民美國的林之助回國教授膠彩畫課程，成為首間開設相關課程的高等院校，發展至今，也成為東海大學美術系的一大特色。加上林之助在臺中師專任教時期，在課餘時教授學生膠彩畫技法，培養出黃登堂、曾得標、謝峰生等第二代膠彩畫家，門下弟子甚多，可說是延續保存臺灣膠彩畫的關鍵人物。

二〇〇八年林之助過世後，其位於臺中柳川旁的住家登錄為歷史建築，並於二〇一五年整修成為「林之助紀念館」，對外開放，保留林之助當年畫室場景。林之助的藝術高度與保存膠彩畫的貢獻，在臺灣美術史上的地位不容忽視，但對於他的研究，特別是其設計圖案、藝術教育等面向，仍有待後進者有更進一步探討。

桃城散人林玉山（一九〇七─二〇〇四）

嘉義古稱諸羅山，是臺灣最早開發的地區之一。該地原本是平埔族生活的地區，後經荷蘭人、鄭成功等政權屯墾開發，逐漸形成有規模的聚落。日本統治臺灣後，此地成為日本經營臺灣林業的重要據點，開始發展，逐漸形成今日嘉義市的規模。在此歷史悠久的產業重鎮，嘉義出現了許多重要的藝術家，其中之一就是在臺展發光發熱、後來在臺灣師大作育英才的林玉山。

林玉山原名英貴，出生於一九〇七年，家中從事裱畫店的生意，可謂自小浸淫於藝術的環境當中。裱畫店不僅提供裱畫服務，也兼賣字畫，特別是臺灣傳統住家有「公媽廳」，需要懸掛神明畫像，裱畫店往往會聘用畫師以應付顧客的需求，林玉山因家中生意的需求，而習得這種傳統的畫像方式。

後來林玉山經家人引介，向日本南畫畫家伊坂旭江學畫，後又因陳澄波從臺北國語學校畢業回鄉任教，而向其學習寫生與水彩，開拓繪畫的眼界。在伊坂旭江與陳澄波的鼓勵下，林玉山在一九二六年到日本求學，先於川端畫學校補習。一開始林玉山學習的是西洋畫，後來改學日本畫。川端畫學校由日本畫畫家川端玉章（一八四二─一九一三）成立，一開始是作為培養日本畫家的補習班。川端玉章過世後，由藤島武二（一八六七─一九四三）接任經營，增加西畫部門。由於藤島武二也是東京美術學校的教授，因此川端畫學校成為宛如東京美術學校預校一般的存在，許多知名畫家都在此接受訓練，繼而考進東京美術學校。林玉山也是依循這樣的途徑，在此磨練畫技，準備東京美術學校的考試。

隔年臺灣美術展覽會首辦，林玉山以〈水牛〉、〈大南門〉二畫參選，意外獲得入選，與當時年紀相仿的陳進、郭雪湖，成為當時唯三入選東洋畫部的臺灣人，反而是當時夙有盛名的臺籍畫師紛紛落榜。當時報紙以「三少年」稱此初出茅廬即眾所矚目的新人，從此開啟了林玉山以繪畫為職志的道路。

戰後，林玉山先任教於嘉義市立中學，後轉任省立嘉義中學。一九五〇年受聘於靜修女中。他曾在文中回憶這段往事：

「因鑒省會臺北，內地的畫界名家雲集，書畫收藏家亦大有其人，人文薈萃，機會難逢，此時適逢臺北靜修女中擬增設藝術專科，託雲生君向余交涉為該科美術主任，故決意應請，辭省立嘉中教職。」＊

後來他因位在省展審查時認識師範大學藝術系系主任的黃君璧，而應邀在藝術系兼課，成為師大美術系教師群之一。直到退休，林玉山培養眾多藝術人才，深為臺灣畫壇敬重。

林玉山從日治時期的畫壇新秀出發，戰後執教於臺灣培養美術人才最重要的高等學府師大美術系，一直位居畫壇的重要地位，實屬少見。哲嗣林柏亭繼承父志，自師大美術系畢業後，繼續從事美術史研究，後來進入國立故宮博物院，以副院長一職退休，可謂著名的繪畫門第。

林玉山的畫風在不同時期的風格各異，相當程度反映出臺灣的時代風格。學畫初期是從畫稿粉本練習，呈現自中國沿海一帶的民間繪畫傳統，技巧雖成熟，仍不免受制於格套而缺乏變化。及至從伊坂旭江習

畫，開始加入日本寫生改良的繪畫方式，值得注意的是，當時日本所謂「南畫」，除了以墨韻為主寫意風格之外，也包含謹細工筆設色的繪畫方式，在他進入川端畫學校與京都堂本畫塾學習之後，應有進一步的訓練及認識。回顧日治時期的林玉山畫作，工筆花鳥也是其經營的重點，現典藏於國立臺灣美術館、被登錄為國寶的重彩工筆大作〈蓮池〉，可說是林玉山這類風格的代表作。

戰後林玉山從事教職，特別是進入臺灣師範大學美術系之後，風格又轉變了，大都以水墨山水為主，表現方式近似嶺南畫派，多半以寫意方式表現花鳥走獸山水得主題。嶺南畫派為廣東籍畫家高劍父、高奇峰、陳樹人所開創，是民國初年國畫改革的一大系統，這些畫家因具有赴日學畫的經驗，從日本畫中學到折衷東西的繪畫方式，以此來改良中國繪畫。此一風格恰巧與林玉山的學畫經驗頗為相符，因此在轉換上並無太大困難；但也因為如此，過去日本畫系統較為工細的作品，在戰後便不常見到。

這種風格上的變化，在林玉山〈獻馬圖〉中明顯可見。創作於一九四三年的〈獻馬圖〉，是二戰期間日本當局要求的「時局色」作品，四曲屏風畫有一棕一白兩匹馬，上頭插著國旗，畫面左方並畫有一位軍人。戰後受二二八事件的影響，林玉山將畫中的日本國旗與軍旗改為中華民國國旗，並藏匿近六十年。

一九九九年重新拿出來後，發現屏風右側蛀毀，便加以補繪，補繪處的國旗則還原為日本國旗。此畫深具時代意義，也可發現舊畫以日本畫技法所描繪，而補繪的新畫則以嶺南畫派風格的渴筆繪製，配上寫意的松樹，也可作為林玉山風格變遷對照的實例。

臺灣古典李梅樹（一九〇二──一九八三）

新北市三峽的祖師廟，主祀福建泉州的清水祖師，是三峽當地的信仰中心。剎宇雕梁畫棟，繁密的雕刻與彩繪，曾經是李梅樹幼時藝術的啟蒙。一九〇二年李梅樹出生於三峽（三角湧）的殷實家庭，在就讀公學校期間便展現對藝術的興趣，如今尚可見到他少年時期所畫的觀音媽聯與福祿壽三仙等因應信仰需求的傳統彩繪，可見李梅樹受到傳統藝術表現的影響。

後來李梅樹自臺北國語學校畢業，原本想前往日本學習美術，但因為父親不允許，遂任教於瑞芳公學校。教學之餘，李梅樹參加石川欽一郎在臺灣開設的「暑期美術講習會」，學習西畫，與他一起學畫的還有陳植棋、李石樵、李澤藩等人。日本統治臺灣五十年，雖然有石川欽一郎、鹽月桃甫等人引進了西洋繪畫的技法，使臺灣人得以真正接觸到西方藝術表現，但一直沒有設立專門的藝術學校培養藝術人才。

也因為如此，真正有志於創作的學子，除了到日本接受專門藝術訓練，在臺灣就只有石川欽一郎於課餘時間提供學生基本的西方繪畫訓練，帶學生出去郊外寫生。在李梅樹之前，陳植棋先到東京美術學校求學。為了學到真正的藝術創作內涵，當時的臺灣人都需遠赴日本求學，對臺灣學子而言，是相當沉重的經濟負擔。

李梅樹在任教工學校期間，適逢臺展開辦，他認真創作，作品入選第一回和第二回臺展，可見他決心往藝術創作發展的企圖心。最終在兄長的支持下，李梅樹才得以赴日求學，這時已是一九二八年。

一九三〇年其兄長過世，李梅樹中斷日本的學業返臺奔喪，但仍不能中止李梅樹對於藝術的追求。於是他說服家人，在一九三一年赴日繼續未完成的學業，直到一九三四年學成返臺。

李梅樹進入東京美術學校就讀，師從岡田三郎助（一八六九－一九三九）。岡田三郎助是日本第一代赴歐洲學習西洋繪畫的畫家，在法國留學時期師從拉菲爾・柯林（Raphaël Collin, 1850-1916），學習古典學院派的技法，但參雜了印象派戶外寫生的精神與色彩運用，因此有「外光派」（Pleinairisme）之稱。岡田三郎助回到日本進入東京美術學校後，也以這樣的風格傳授學生。其風格深刻影響了李梅樹，他返臺後的創作，基本上都有嚴謹的寫實技巧，但其捕捉戶外光線所影響下的顏色變化，便是承襲自岡田的外光派風格。

在畫面構成上，李梅樹於戰後早期入選省展的作品，多半可看到其參照西方古典歷史畫的構圖，換上臺灣人的鄉土景色與衣著，呈現出具臺灣本土特色的古典性格。到了後期，李梅樹的人物畫開始大量依賴照相取景的畫面，甚至忠實呈現出相機焦距朦朧或反光不清晰的部分，似為某種本土化的照相寫實主義。有學者研究認為，這是李梅樹試圖透過自己的繪畫實踐，重新塑造出屬於臺灣的古典寫實主義，其晚年以照片為構圖依據的畫面呈現，標誌了李梅樹自我追求的寫實風格。

另一個較為人所知的重要事蹟，是李梅樹投入三峽祖師廟的重建工程。自日治時期李梅樹開始參與地方公共事務，擔任三峽街庄協議員，戰後仍繼續參與三峽政治擔任地方代表，並主導三峽祖師廟的重建工作。在其藝術出身的專業背景下，李梅樹不因循過去匠師所仰賴的粉本，而是自行描畫底稿，加上許

多本土色彩，創造出許多獨樹一幟的裝飾母題。從一九六〇年代起，李梅樹受邀於臺灣藝專執教，在他的帶領下，藝專學生以自己的藝術訓練，參與廟宇的細部裝飾，終於讓三峽祖師廟的藝術價值獨步全臺，成為臺灣藝術家參與廟宇改建的罕見案例。

三峽祖師廟不僅是開啟李梅樹藝術之路的源頭，也是李梅樹晚年回饋鄉里最重要的作品。想必他在從事改建時，心中也回憶著，在懵懂的年少時期，祖師廟中紛呈的裝飾、鱗次的雕刻與彩繪，這些匠師所帶來的視覺饗宴刺激了他的心靈，開啟他的藝術之路。雖然在創作的方向上，李梅樹選擇西畫作為他主要的創作方式，但在三峽，他最終卻透過廟宇建築中的傳統藝術，成為他藝術生涯的集大成。

由於李梅樹的作品幾乎都由其家族保存，在他過世後，子女成立「劉清港醫師李梅樹教授昆仲紀念館」，後改名為「李梅樹紀念館」，將李梅樹生前的創作完整保存，與三峽祖師廟共同成為三峽最重要的文化風景。

＊林玉山，〈藝道話滄桑〉，《台北文物》三卷四期（一九五四年四月），頁八二。

註釋

1—新文部省美術展覽會簡稱「新文展」，是日本官方與辦的「帝國美術展覽會」（簡稱為「帝展」）於一九三六年改組之後的名稱。參見《踢躂膠彩：臺灣膠彩畫之父林之助》，頁五○。

2—由日本畫家兒玉希望（こだまきぼう，一八九八—一九七一）成立的私人繪畫研究團體。

3—林之助對服裝的考究，參見曾得標，《踢躂膠彩：臺灣膠彩畫之父林之助》，頁五一—五二。

4—一九二七年由臺灣教育會主辦的「台灣美術展覽會」（簡稱台展），當年臺日名家一一落選，在一片譁然聲中，臺籍年少畫家林玉山（十九歲）、陳進（十九歲）與郭雪湖（十八歲）的入選與前輩形成強烈對比，站上首波台展浪頭的三少藝術家從此開啟臺灣美術新紀元，故後稱「台展三少年」。參見文化部，《臺灣大百科全書》。

5—日治時期有許多創作於木板上的油畫作品，畫作裂開的原因為二戰末期市民疏開（疏散）至鄉下躲避轟炸，在搬家時不慎裂損。引自林玉山家屬。

6—去「五金行」買修畫材料，是早期修復觀念尚未成熟時的緊急做法。

7—此處基底材料為林玉山家鄉嘉義的臺灣檜木實木板弦切面。引自郭江宋修復室。

8—清洗指修復師針對科學檢測的結果，調製不同濃度的中性洗潔劑或有機溶劑，溫和地清除異物，是高風險的工作項目，因此修復師必須具備豐富的清洗經驗。引自郭江宋修復室。

9—引自林玉山《畫父親肖像》修復師：郭江宋修復室。

10—李梅樹，《石榴》，一九三七年，油畫，二十四乘三十三公分。引自李梅樹紀念館。

11—一九四七年李梅樹接下「東方藝術殿堂」三峽清水祖師廟重建工作主持人的重責大任，期間邀請匠師駐廟與依循古法重修，直到一九八三年逝世為止。引自李梅樹紀念館。

12—一九四六年，許鴻源博士（一九一七—一九九一）於彰化縣和美鎮創立順天堂藥廠。由於當時他見中藥品質不穩，於是率先引進日本濃縮技術，開創臺灣科學中藥新里程，而有「科學中藥之父」的美譽。引自順天堂科學中藥官方網站。

13—廖繼春（一九○二—一九七六），臺中豐原人，是最早留日前輩畫家之一。一九三四年，廖繼春與李梅樹、楊三郎與陳澄波等人成立當時最具規模的民間繪畫團體「臺陽美術協會」。引自臺灣美術館。

14—許鴻源在日本求學期間，因參加教會禮拜而結識妻子許林綸（一九一八—一九九八），兩人皆為虔誠基督教徒。日後他為了向謝里法請益收藏之事，往來日漸頻繁，後來兩人共同委託雄獅美術雜誌社出版《二十世紀臺灣畫壇名家作品集》兩冊，為臺灣美術史建立完整的記錄。引自賴永祥長老史料庫。

15—許鴻源閱讀過謝里法所著《日據時代臺灣美術史運動》一書之後，確定收藏臺灣藝術家作品的決心，日後他為了向謝里法請益收藏之事，往來日漸頻繁，後來兩人共同委託雄獅美術雜誌社出版《二十世紀臺灣畫壇名家作品集》兩冊，為臺灣美術史建立完整的記錄。引自賴永祥長老史料庫。

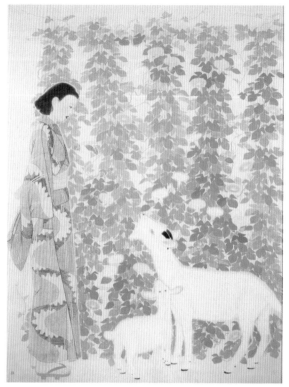

林之助，〈朝涼〉，1940，254.3x184.5 公分，膠彩、紙本（國立臺灣美術館典藏）

　　23 歲的林之助自日本東京帝國美術學校（今武藏野美術大學）畢業後返臺，與王彩珠小姐訂婚，爾後再返回東京向兒玉希望習畫。作品〈朝涼〉便是當時林之助於東京所作，描寫早晨出遊之際的清涼印象，同時也反映對其未婚妻的思念之情。

　　畫面中側身佇立的女子，身穿 S 形紋飾藍色和服，正低頭看著兩隻一大一小的白羊，白羊抬頭回望，呈現親切對話般的平和與溫馨。背景滿幕牽牛花藤，灰藍主色調烘托著女子的紅唇，透露著林之助精細安排的心思，在寧靜祥和與精緻典雅中帶有一絲可愛。

　　在林之助完婚前夕，〈朝涼〉入選「紀元二千六百年奉祝展覽會」。作品原先以較深的藍色設色，但在 1960 年代遭到水浸，褪色成目前的狀況，卻仍不掩其作為「中華民國重要古物」的風采與地位。

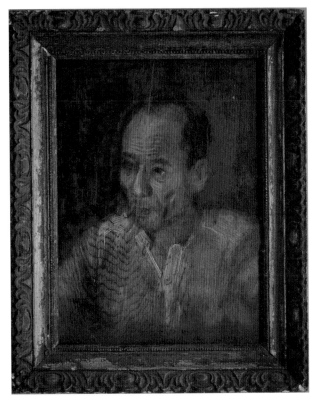

林玉山，〈畫父親肖像〉，1940，36.3x26.8 公分，油彩、檜木（國立臺灣
美術館典藏）

　　在臺灣畫壇，林玉山素來以水墨與膠彩畫著稱，其幼時的藝術啟蒙卻得
自油畫大師陳澄波；及長進入日本東京川端畫學校後，很快就從西畫科轉
至日本畫科（膠彩），開始糅合中國傳統水墨畫、漢學詩文與膠彩畫的創
作。他在而立之年創作〈畫父親肖像〉，運用藝術啟蒙時所接觸的油彩，
描繪穿著白色上衣的已逝父親，額頭上歲月的刻痕強烈傳遞了林玉山對父
親的思念。這件作品使用藝術生涯非慣用的媒材描繪至親，突顯了作品特
殊的重要性。

　　在林玉山 45 歲那年，此作品曾懸掛於重慶北路延平國小前住家客廳裡，
12 年後因搬家而被收藏起來，直至 2006 年國立歷史博物館舉辦百歲紀念
展「觀物之生——林玉山的繪畫世界」才得以重現，後來在 2019 年國美館
「林玉山捐贈展」中再度展出。

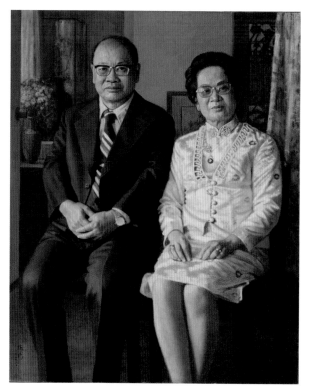

李梅樹，〈許鴻源夫婦像〉，1980，160x135 公分，油彩、畫布（國立臺灣美術館典藏）

在許鴻源博士收藏的生涯裡，因緣際會與李梅樹成為好友，不賣畫的李梅樹不但願意讓許鴻源收藏其作品，更特別為許鴻源夫婦繪製肖像畫。

根據李梅樹後代的敘述，許鴻源特別傾心於李梅樹的人物畫，因此特別向李梅樹提出為其繪製肖像畫的請求，李梅樹便拿出相機，拍下照片後如實地畫下許鴻源夫婦。此時期的李梅樹偏好以相機取景，以照片為輔的人物畫創作手法。作品不但寫實，也忠實呈現相機焦距朦朧或反光的觀感，是李梅樹後期人物畫的主要風格。

有趣的是，〈許鴻源博士夫婦像〉有兩件作品。第一件在近乎完成之際，因無法達到李梅樹的標準，因此重畫後贈與許氏夫婦。至於第一件未送出的作品，則以初稿的形式保存於李梅樹紀念館。

百年爛漫
漫畫與臺灣美術的相遇

國立臺灣美術館

策畫・梁永斐、蔡雅純｜審查委員・李衣雲、李隆杰、張曉彤｜執行・吳麗娟、賴岳貞

地址・台中市西區五權西路一段 2 號｜電話・04-23723552

網址・www.ntmofa.gov.tw

編印出版｜遠足文化事業股份有限公司

編繪者・五〇俊二、YAYA、陳小雅

社長・郭重興｜發行人兼出版總監・曾大福

總編輯・龍傑娣｜編輯助理・黃渠茵｜漫畫編輯・柏雅婷

編劇・李達義｜美術設計・黃子欽、邱小良

致謝・曾得標、林之助紀念館、林柏亭、郭江宋修復室、

許照信、李景光、陳飛龍、李梅樹紀念館

電話・02-22181417 ｜ 傳真・02-86672166 ｜ 客服專線・0800-221-029

E-Mail・service@bookrep.com.tw ｜ 官方網站・http://www.bookrep.com.tw

法律顧問・華洋國際專利商標事務所・蘇文生律師

印刷・凱林彩印股份有限公司｜發行・遠足文化事業股份有限公司

初版・2021 年 5 月｜定價・380 元

ISBN・978-986-508-100-3 ｜ GPN・1010902176

國家圖書館出版品預行編目 (CIP) 資料

百年爛漫：漫畫與臺灣美術的相遇 / 五〇俊二 , YAYA, 陳小雅編繪

初版 . -- [新北市] : 遠足文化事業股份有限公司 , 2021.05

面；　公分

ISBN 978-986-508-100-3(平裝)

1. 藝術史 2. 漫畫 3. 臺灣

909.33　110007032